甘春霄
王瑞昭 合撰

跌打傷科大全

五洲出版社 印行

跌打傷科大全

目次

－2－

第二輯　廣東優界跌打秘方

— 8 —

— 19 —

第一輯　救治述要

點穴閉氣之治療秘法

學習武事者，能傷人，必能救人，否則即爲死手。尋常武術，固已如是，而點穴一法，實爲尤甚。因尋常武術，出手傷人，不中要害，尙不至有生命之虞，即自己不能治，猶可借重于傷科，而點穴則不能也，世之爲傷科者，未必能知點穴之理，不知其理，旣無所用其手法，而此等傷損，又非藥名所能奏效，故必自我點之，自我治之，救治之法，初亦非難，蓋點穴之理，旣以阻滯氣血，使不能流動，而致全身受其牽掣，若能開其門戶，使氣血復其流行，則經脈旣舒，其病自去，如某時點人，閉住某穴，則其氣血，必滯于其穴之後，治法當在其穴之前而啓之，使所閉之穴，感受震

— 1 —

激，漸漸放開，則所阻滯之氣血，亦得緩緩通過其穴，以復其流行矣。惟被點之時間過久，則氣血必有一部凝結，而成爲瘀，是則除用合宜之手法外，尤當借藥物之力，以行其瘀，否則瘀滯于內，氣血雖不完全受到阻遏，然流行亦決不能暢，必且因此而成別種病症，甚且成爲殘廢，是宜審愼爲之，茲將各要穴受傷之治方錄後！

傷喬空穴　當歸二錢　川芎錢半　白芍錢半　天麻五分　尋骨風二錢
　　　　　白芷一錢　肉桂一錢　三七二錢　甘草五分　研末酒沖服

傷七坎穴　肉桂二錢　神麯三錢　當歸二錢　紅花一錢　麥冬三錢
　　　　　枳殼一錢　橘紅一錢　龍骨三錢　沈香五分　三稜錢半
　　　　　莪朮二錢　甘草五分　生薑二片　酒水各半煎服。

傷中腕穴　茯苓三錢　黃芪二錢　珠砂一錢　乳石一錢　枳殼一錢
　　　　　厚朴一錢　砂仁八分　白芷錢半　陳皮一錢　破故紙二錢

傷神關穴

甘草五分　龍眼肉五個　酒水各半煎服。

生地三錢　三七一錢　血竭一錢　腹皮二錢　茯苓三錢

赤芍二錢　歸尾三錢　陳皮一錢　甘草五分　葱白三個

酒水各半煎服。

傷丹田穴

肉桂一錢　歸尾二錢　丹皮錢半　三七一錢　車前子三錢

木通一錢　山藥二錢　麝香三分　丁香六分　研末酒沖服

沙參三錢　當歸二錢　紅花一錢　枳殼一錢　菟絲子三錢

厚朴一錢　血竭二錢　細辛五分　麥冬二錢　五靈脂三錢

傷命宮穴

自然銅二錢　七厘散六分　生薑二片　童便一杯沖　酒水

各半煎服。

傷鳳頭穴

茄皮二錢　紅花一錢　木香一錢　甘草五分　桑寄生三錢

乾萵錢半　虎骨三錢　肉桂一錢　木通一錢　法半夏錢半

傷腎俞穴

地鼈三錢　甲片三錢　乳香三錢去油　沒藥三錢去油　破故紙三錢

葱白三個　酒水各半煎服。

生地三錢　烏藥二錢　黃柏二錢　牡蠣三錢　破故紙三錢

胡索三錢　小茴一錢　澤蘭錢半　紅花一錢　蘇木二錢

紫草三錢　乳香去油　木香一錢　杜仲三錢　水煎服。

羌活一錢　烏藥一錢　半夏錢半　紅花一錢　石鍾乳三錢

傷鳳尾穴

血竭一錢　檳榔錢半　木香一錢　小茴一錢　破故紙三錢

丹皮錢半　木通一錢　桃仁三錢　胡椒一錢　生薑二片

童便一杯沖　酒水各半煮服。

傷天平穴

血竭二錢　虎骨二錢　三七一錢　甘草五分　人中白一錢

山羊血一錢　自然銅二錢醋煆　灶心土四錢　水煎服。

傷封門穴

桔梗一錢　丹皮錢半　紅花一錢　木通一錢　破故紙三錢

傷湧泉穴

木瓜一錢　三七二錢　大茴一錢　獨活一錢　沒藥一錢半去油

乳香錢半去油　甘草五分　肉桂一錢　茯苓三錢　灶心土一兩

酒水各半煎服，服此不愈再進下方：

滑石四錢　硃砂一錢　龍骨三錢　烏藥一錢　人中白二錢

茯神三錢　秦艽錢半　甘草五分　續斷二錢　紫荊皮錢半

厚朴一錢　紅棗七個　建蓮七粒　水煎服。

牛膝三錢　木瓜一錢　杏仁四錢　茄皮二錢　丹皮錢半

青皮錢半　大黃三錢　歸尾三錢　硼砂一錢　車前子三錢

細辛七分　獨活錢半　羌活錢半　研末陳酒沖服。

輕傷加減方

三稜五錢　赤芍錢半　血竭一錢　當歸一錢　蓬木一錢

木香一錢　烏藥一錢　青皮一錢　桃仁一錢　延胡索一錢

蘇木一錢　紅花一錢　骨碎補錢半

如傷頭部，則照上方加羌活，防風，白芷三味。

如傷胸部，則照上方加枳殼，茯皮三味。

如傷胃腕，則照上方加桔梗，菖蒲，厚朴三味。

如傷兩脅，則照上方加膽草，柴胡，紫荊皮三味。

如傷背部，則照上方加烏藥，五靈脂，威靈仙三味。

如傷手臂，則照上方加續斷，五茄皮，桂枝三味。

如傷腰部，則照上方加大茴，破故紙，杜仲三味。

如傷腹部，則照上方加小茴，茯苓，陳皮三味。

如傷腿部，則照上方加牛膝，木瓜，三七三味。

如大便閉塞，則照上方加大黃，枳實二味。

如小便閉塞，則照上方加車前子，木通二味。

上方凡輕傷皆可服，但依傷處之部位，而定應加之藥，如法

－ 6 －

煎服，頗具神效，至所用分量，猶須視傷勢而定輕重，亦不必定拘拘于方中所列之分量也。蓋用藥猶用兵，貴能審時度勢，臨機應變矣。

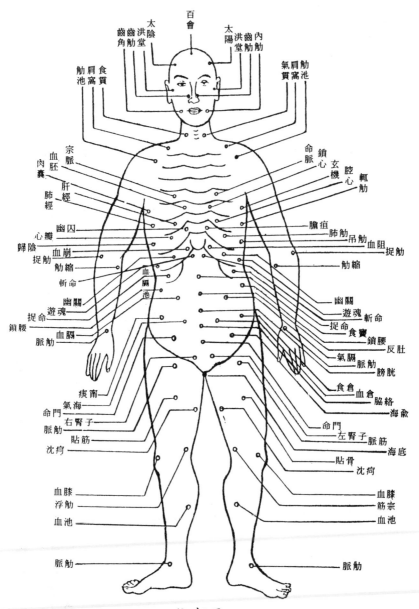

位部面正

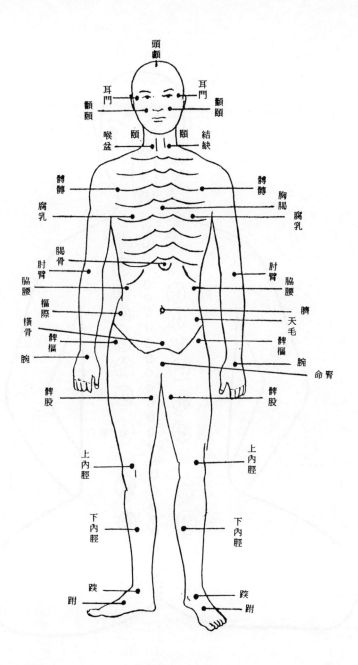

背 面

— 10 —

正　面

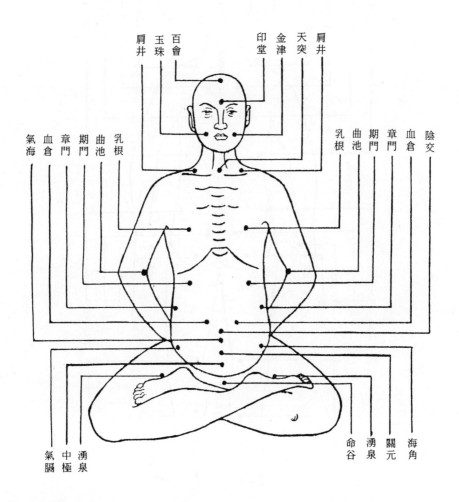

肩井　玉珠　百會　　　印堂　金津　天突　肩井

氣海　血倉　章門　期門　曲池　乳根　　　乳根　曲池　期門　章門　血倉　陰交

氣膈　中極　湧泉　　　命谷　湧泉　關元　海角

背 面

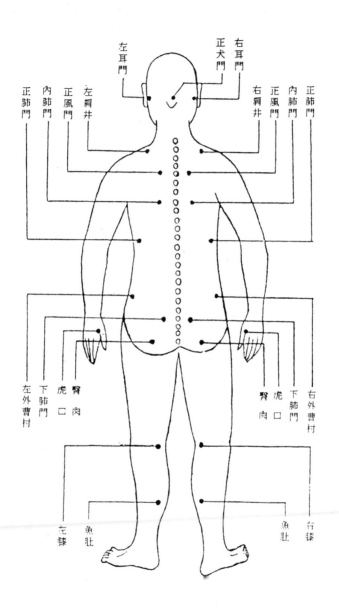

左耳門　右耳門　正犬門

正肺門　內肺門　正肺門　左肩井　正風門　內肺門　正肺門

右肩井　正風門　內肺門　正肺門

左外曹村　下肺門　虎口　腎肉　腎肉　虎口　下肺門　右外曹村

左銖　魚肚　魚肚　右銖

面 正

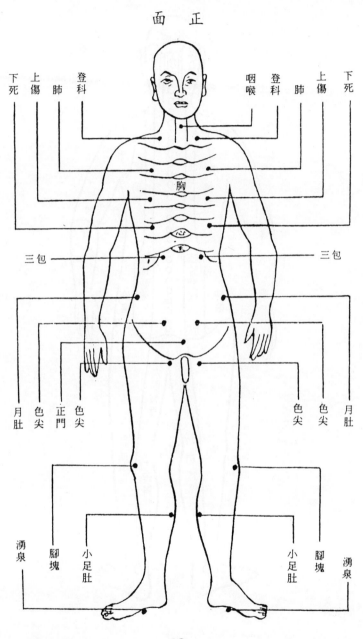

下　上
死　傷　肺　登科

咽　登
喉　科　肺　上傷　下死

胸

三包　　　　　　　　　　　三包

心

月　色　正　色　　　　　　色　色　月
肚　尖　門　尖　　　　　　尖　尖　肚

湧　　脚　　小　　　　　　小　　脚　　湧
泉　　塊　　足　　　　　　足　　塊　　泉
　　　　　肚　　　　　　　肚

背　面

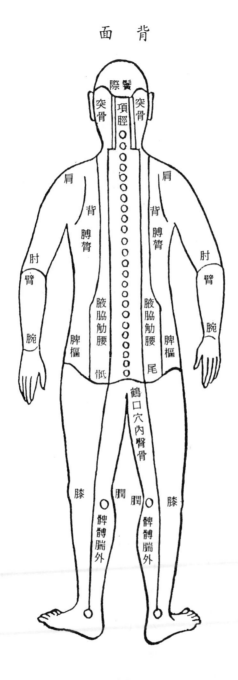

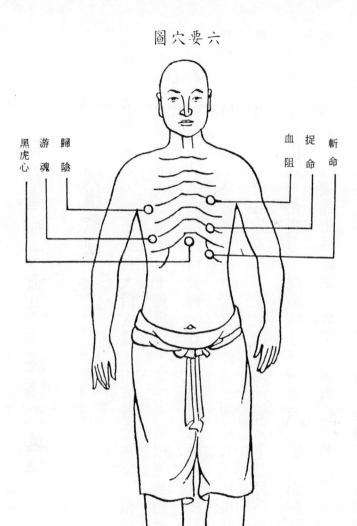

六要穴圖

黑虎心　游魂　歸陰　　　　血阻　捉命　斬命

點穴須知穴道及治療傷穴眞傳

穴道歌訣

人頭頂心名百會穴，兩額角為太陽太陰，兩耳背為洪堂，兩頰腮為掛勼牙角，喉結左右為氣食二貫，肩下為肩窩，窩下側旁相連為勼池，乳下騎縫一根筋是命脈，乳下一根筋為玄機，乳下第二膈脇勼下為鎖心，鎖心下捉脅控心，控心穴下為捉命，捉命穴下是肺苗，肺苗穴下為弔筋，弔筋穴下為攢心，攢心穴下是貼肺穴，心窩上為痰凸，心窩下左旁為膽疽，膽疽穴下是血阻；血阻穴下是捉命，捉命穴下是斬命穴，右邊肩窩下側旁相連為筋脈，左邊同，右邊乳上為脈宗，乳下為囊肉穴，囊肉下為血胚穴，血胚下是肺經，肺經穴連肝經，肝經穴下是心瓣，心瓣穴下為歸陰穴，歸陰穴

— 16 —

下是遊魂穴，心窩下，膽疽穴下，偏右旁，下爲幽囚穴，幽囚穴下爲血崩，血崩穴下是幽關，臍頂上爲食結，臍下爲反肚，臍偏左爲氣隔，臍偏右爲血隔，氣隔下是血倉，血隔下是氣海，右如痰甯，左如食倉，左右肚角爲海角，陰子腎囊下爲海底，左腳腿爲貼骨筋宗，右腿爲貼筋浮筋，沉疴左右同，腳魁爲血膝，左右小腳膀肚爲血池，足面爲脈筋，食倉痰甯穴在小肚兩角，略上三分爲空堂，爲鎖腰，左腋脅下爲氣隔池，右池脅下爲血隔池，手股曲窩爲朒縮捉朒，正面背面俱酌看法明堂各大穴道俱列。

穴道跌打損傷治療真傳

腦門骨髓打出不治，兩眼對處截梁，即鼻梁打斷不治，兩太陽打重傷不治，突骨即結喉打斷不治，塞即氣管，結喉下橫骨空斷處打傷不治，胸前塞下橫骨一直至人字骨，每懸一寸三分爲一節，人字骨上第一節受傷，一年

死，第二節傷，二年死，三節傷，三年死，心坎即人字骨，打傷立時暈悶

，久後必成血症，食睹在心坎下一寸，打傷恐成反胃絕症，丹田穴臍下一

寸三分，丹田穴下一寸三分為氣海穴，內即膀胱，倒插拳打重傷者，如不

醫治，一月而亡。以上前穴部位定數，後部穴道，頭上腦後骨打碎與腦前

同，此乃絕症不治，天柱骨照突骨看，百勞穴與塞對看，二腎在背脊左右

，與臍相平對之處，打傷點傷，必定發笑或哭不治，屁股穴（屁股穴即長

強穴）打重傷，當時屎出，後成脾泄，海底穴大小便兩分之處打重傷不治

，以上背部穴道，左乳上脈動處為氣門，打傷當時氣塞，不過三時，急救

無妨，遲則不治，痰門右乳上屬痰，血海右乳下軟脅處屬血，右傷發嗽，

左傷發呃，小腳肚打傷主黃胖病，四肢無力，後必作嗽，先服紫金丹，

以勝金丹，次服六味地黃丸，加止嗽藥，右乳上下傷，先服奪命丹，助以

䖳蟲散，再煎臍內引經藥味，左右傷加柴胡二錢，胸前背後加桔梗青皮，

兩手加桂枝落得打煎洗再服，兩腿骨傷，用角尖膏敷，腰脊傷，用麩皮運，服腰痛之貼，苦痛落海底傷，血必上沖，當時頭大震，耳鳴目暈昏，心內悶絕，先服護心丸止痛，傷雖在下，其疼患在上，可服活血湯方。如便閉急灸臍法，治外腎傷與上同，治外腎受重治，恐其上升，須一人靠其背後，將兩手跟從小肚兩旁，從上撮下，先用喜子草鹹酸草煎湯待冷洗之，尾閭傷，服車前子七錢，米湯送服，或先用熨運，服表汗藥，小肚旁傷，先服紫金丹，又服煎劑茵陳等藥，與黃病同治，痰門傷，口必嗓，目反上，身強，五絕之症，有二三症不犯，七日內先服奪命丹，煎劑下之，若傷在上，行不得，可服紫金丹，趕出痰血，次服行血藥煎劑，如五絕之症，有可治者，略有微氣不絕，嘴唇不黑，一也。中心溫暖，指爪不黑，二也。鼻無微氣，面無煙波，三也。筋骨軟寬，目不絕輪，四也。海底不傷，腎子不碎，五也。血海傷久則成痞，用朴硝熨法，不必用沒藥，宜服核桃

酒數帖，外用千搥膏貼之，血瘀自然消散，先服奪命丹，後貼千搥膏，次服䗪蟲一二分為度，治上部等症，用散血為主，用奪命丹，一日一服，喫不得紅花當歸等藥，凡少幼人以淨為主，藥次之，盛壯力大，藥宜加重，如老弱之人，藥宜減小，凡服藥切忌豬羊雞鴨鵝魚蛋糟油煎麥食等物，戒房勞惱怒，服藥更妙，重者忌百二十日，凡去宿血，䗪蟲散吐血紫金丹，危急奪命丹，發表東瓜散，重傷調理，邊成十三味方，牙關緊閉，先用吹鼻散，用鵝管吹入，男左女右，無嚏再吹兩鼻，再無嚏，用燈心道之，口中有痰，吐出為妙，如無嚏，只凶症，不可用藥。氣門受傷為塞氣，必口噤身直如死，此症過不得三個時，更用急救，遲則氣從下降，大便洩出，則無治矣，亦不可慌張耳。且近病人口鼻，候其氣息有無，如有氣者必是側插拳打傷，須一人揪其髮伏膝上，背中須輕敲挪運之法，使氣從中出復甦，左右部受傷暈悶，俱不可服表汗之藥，左服紫金丹，右服奪命丹，至

三日身熱不涼者，可服表汗藥，去其風邪，凡治新傷，血未歸經，只可服七厘散，如七日以後，再服行泄之藥，骨折先貼鼠莽膏壯骨之藥，上用運法，斷骨如接，不得故意用劫藥，如南星半夏草烏等毒，不得過三時，藥毒自解，不必用解藥，治傷四法，運燻灸倒，最輕用冬瓜皮散，次用運法，內有宿血，在皮內膜外，面皮浮腫，服瓜皮散，不得用行藥爲先，然後用燻法，如宿傷可燻，凡新傷血未歸經，切不可燻洗，恐其血攻心竅，如久症重傷，可用灸治法，能消久瘀宿血，非但服藥可療，凡骨節酸疼，行走不得者，定有瘀血風濕，如不治，後恐發毒，先服東瓜皮散，次用灸法，再重傷人，噤口不語，飲藥不下，先灌硫射散，然後用倒法，吐其惡物，次服蝱蟲散一二臍，法用倒訣，將病人臥棉被上，以盛壯人牽四角滾使左右十數翻身，使其必吐惡物，方可治，如不吐，不治矣。亦有仙丹一味，名十八返丸，服諸般毒藥，灌下五分即解，重者一錢即吐毒物，神效。

百會穴打傷，腦髓不破，只肉有疼痛，頭暈不能行走者，照方治效。

太陽太陰二穴打傷，雖不入肉，終有後患，瘀血行於兩傍，難以救治，七日內須進活血丹。

洪堂兩穴傷筋，用寬筋活血湯為主。

氣食貫二穴打傷若不出鼻血，不用調治，若傷重可服金磚五分，川芎湯送下。

肩窩勆池二穴若打傷，不治，恐勆縮不能復直，可用活血膏一張，內服沒藥三服。

命脈本通心竅，而能走痛，七日內可治，宜服奪命丹。

脈宗一穴若點傷，轉手難以調治，是二七之症，三日內可用散血安魂湯。

痰凸二穴打傷，其氣必急，可用寬勆活血利氣為主。

玄機一穴打傷時，恐血衝心，速飲五虎散，後服煎藥。

鎖心一穴通心竅，若傷重，七日內可服山羊血五虎散發之，遲不能愈。

肺苗一穴若傷，痛三日，身上微熱，不時發嗽，過三七日不治。

腕心一穴若傷，須要瀉出，不可內消。

弔勦一穴若傷，遍身勦縮，不能伸直，只在七日之症，不得亂治，急用寬勦活血湯爲君。

攢心一穴與心肺相通，傷則血迷心，先服金磚五分，後服煎藥。

貼肺一穴與血倉相通，週年之症，須用順肺生血爲主。

食倉一穴撬傷，反胃，忌油煎等物。

血倉一穴心肺五臟相關，由此養心而活命，若傷此穴，則咳嗽不得，一嗽即吐，速進山羊血五分，然後服煎藥，外用雷火針炙之，無有不效，此症七七之期，不可亂治。

斬命一穴若撬傷，轉手無法。

— 23 —

膽疽一穴若撬傷，轉手只有百日之期，則人皮黃骨露，漸漸瘦疲而死，無治。

血阻一穴若傷，無救。

捉命一穴若傷，無救。

幽囚一穴受傷，百日之期，緩緩可治。

血崩血倉二穴若傷，同治。

幽關一穴受傷，則氣血相隔不通，只有五七之期。

氣隔一穴若傷，轉手無治。

痰宵一穴受傷，宜急治。

游魂一穴受傷，無治。

歸陰一穴受傷，無治。

心瓣穴與腕心穴，同治。

肝經一穴若傷，眼珠紅色而反上，六七之期。

血胚一穴若傷，與鎮心穴同治，外用雷火針灸之。

脈宗一穴若點傷，與命脈穴同治，先服沒藥五味，煎藥同方。

食結一穴若傷，則血裹食而不能消，漸漸能大，週年之症。

海角一穴若傷，多只百日，若轉二手七七之期，不可亂打亂治。

貼骨穴。共三穴。傷舫宗穴血膝穴三處同方治。虎骨二錢　川斷二錢　牛

膝二錢　木瓜二錢　歸尾錢五　桂枝一錢　碎補二錢　杜仲二錢。

舫宗穴與血膝穴。打傷湯方。

五　陳皮一錢　赤芍錢五　四五劑酒水各半煎服。

血池穴受傷。三年之症。

桂枝一錢　歸尾錢五　紅花一錢　川芎二錢

牛膝錢五　歸尾錢五　肉桂錢三　川芎錢三

銀花一錢　陳皮一錢　石斛一錢　虎骨錢五　川斷錢五　碎補錢五

酒水各半煎十劑。

鎖腰二穴受傷。一時發笑。難以調治。不過一日即亡。過三日可治。

海底一穴。爲一身總勛。若著斬腿傷之。小便不通。胞肚發脹。難以醫治。腳面脈勛受傷。不破皮。與勛宗穴湧泉穴同方。如果皮肉破者。方見后。

各穴受傷治療眞傳

腦頂百會穴方。川芎。當歸各二錢。赤芍。升麻。防風各八分。紅花。乳香去油各四分。陳皮五分。甘草二分。二劑酒水各一碗。煎半碗溫服。

治太陽太陰二穴方。當歸錢二。紅花。黃芪。白芷。升麻。橘紅各五分。荆芥。肉桂。川芎各八分。甘草二分。加童便如製陳酒煎服。

治洪堂二穴方。大黃八分。毛竹節炭。松榉炭各五分。金磚一錢。加陳酒送服。此名五虎散後服煎藥。靈仙。桂枝。川芎。川斷。桃仁各一錢。陳皮八分。甘草三分。當歸錢五。水煎酒沖溫服。

治氣食二貫若傷重可服。金磚五分。川芎二錢。煎湯送下。外傷膏藥貼之效。

治肩窩勪池。蘇木心。木耳炭。毛竹節炭。歸身各一錢五。升麻。川芎各一錢。酒吞下。外用膏藥貼之。

治命脈穴。歸尾。紫草。蘇木。紅花各錢五。肉桂。陳皮。枳殼各一錢。石斛。甘草各五分。童便製陳酒煎服三劑。

治脈宗穴。歸尾。桃仁。川斷。寄奴。紅藍花各一錢。枳殼錢三。甘草二分。骨碎補，藕節錢五。山羊血三分。酒水各半煎好山羊血沖服。

治痰凸二穴。當歸。川芎。紅花。大腹皮，骨碎補各一錢。荊芥。杏仁。紫草。蘇葉各八分。木耳炭錢五。燈心一九。酒水各半煎好木耳炭沖。

治玄機穴。猢猻竹根用偏根。錦醬樹根。連根獅子頭草。槿添樹根去心。陳酒煎服。若翻吐加薑汁一匙沖溫服。忌油煎生冷

天翹麥根去皮各五分。

食。七日不妨。

治鎮心穴。大黃錢五。毛竹節炭一錢。金磚四分。千年丁灰八分。松椊炭一錢。酒吞下然後服湯藥。桃仁七粒。紅花八分。白芥子一錢。陳皮。枳殼。羌活。歸尾各錢二。肉桂錢五。蘇木錢五。赤芍五分。甘草二分。酒水各半煎服。

治肺苗穴。歸尾錢三。紅花。陳皮。杏仁各八分。白芥子一錢。沒藥去油四分。獨活。石斛。蘇葉。甘草各五分。加燈心一丸。陳酒煎服。

治腕心穴。歸尾。陳皮。川斷。白芥子各一錢。大黃三錢。枳殼八分。紅花。羌活各五分。黑丑錢五。大甘草四分。小薊錢五。加燈心一丸。酒水煎。

治弔肋穴。威靈仙錢二。川斷。狗脊。當歸。各一錢。虎骨錢五。桃仁二分。淡竹葉四分。蘇葉。防風。乾薑各五分。酒水各半煎服四劑。

治攢心穴。大黃。歸尾各一錢。川芎。赤芍各八分。羌活。柴胡。紅花各五

分。陳皮。桔梗各六分。甘草二分。照前法服。

治貼肺穴。杏仁。陳皮各八分。降香。蘇葉。當歸。碎補。白芥子各一錢。升麻五分。甘草二分。加燈心一丸。酒水各半。童便一盞。煎服三劑。

治食倉穴。山羊血三分。歸尾。紫草。碎補。芥子。大黃各一錢。川羌活。枳殼。石斛各五分。乳香去油八分。甘草三分。加燈心一丸。酒水各半煎服。羌

治血倉穴。當歸。生地。續斷。石斛各一錢。紅花。陳皮。芥子各五分。羌活。赤芍各八分。甘草二分。酒水各半童便煎服。

斬命穴。受重傷不治。

治膽疽穴。可先喫金絲弔鼈一個。搗碎絞汁灌之渣放酒板一匙調敷效。再用金磚一錢。陳酒沖服。當歸一錢。桃仁十粒。橘紅五分。甘草二分。燈心九一枚。煎湯溫服。

治幽囚穴。歸尾。陳皮各一錢。碎補。枳殼各錢三。紅花。荊芥。乳香。沒

藥各五分。甘草分半。白芥子八分。酒水各半煎服。

治血崩穴與血倉穴同方。

治幽關穴。肉桂。歸身各一錢。紫丁香。降香末各五分。陳皮。枳殼各八分

。蘇子錢五。甘草分半。加燈心一丸。陳酒水各半煎服四劑。

治痰甯穴。蘇葉。荆芥。良薑各一錢。羌活。當歸各八分。杏仁。砂仁。

紅花。枳殼各五分。甘草分半。煎法照前。

治心瓣穴與腕心穴同方。

治肝經穴。藕節錢五。肉桂。烏藥。川續斷。白芥子。乳香去油。當歸各

一錢。劉寄奴八分。木耳炭五分。甘草分半。煎法如前三劑。

治脈宗穴。金磚四分。毛竹節炭。千年丁灰。蘇木心各五分。白地龍乾末

錢五酒洗即白項蚯蚓。共研末陳酒吞服效。

治食結穴。大黃。穀芽各錢五。莪朮。陳皮。川芎。桃仁。查肉。石斛各

一錢。當歸五分。芥子八分。甘草二分半。虎骨醋製一錢。童便製法陳酒煎

服。

治海角二穴。川芎。陳皮。砂仁各一錢。白芷。當歸各錢三。大黃錢五。甘

草二分半。煎法如前四劑。

治貼骨勦宗血膝三穴共方。牛膝。虎骨。川斷。赤芍各錢五。桂枝。陳皮

。紅花各一錢。川芎錢三。歸尾五分。酒水各半煎四劑。

治血池穴。牛膝。歸尾。川斷。碎補。虎骨各錢五。銀花。石斛。陳皮。

肉桂各一錢。川芎一錢三。十劑。

治鎮腰二穴。杜仲。虎骨。狗脊。毛竹節灰錢五。川芎。歸尾。赤芍。桑

皮。古錢各一錢。川斷錢三。乳香去油錢五。核桃肉一兩。酒水各半。童便

炙法煎好核桃肉沖服二劑。

治海底穴。地鱉五十個。參三七。酒煎服。渣搗爛。敷傷處。大忌房事。

如若不忌難治。威靈仙。歸尾。杜仲各錢三。川芎。桑皮。川牛膝。大腹皮。劉寄奴。各一錢。紅花五分。甘草三分。童便炙水煎酒沖服五劑。

治腳面脈胕穴。如不破皮。用強胕草四錢。楊梅樹皮五錢。松絲毛六錢。活血丹二錢。活血丹即茜草俗名紅雞子草共陳酒糟搗爛敷之。若破傷胕。大黃。山芋各錢五。研末敷患處。次用白玉膏貼之神效。白占。黃占各一兩。兒茶。乳香去油。沒藥去油各三錢。銀珠三錢。生豬油二兩。熬去渣。加葱白共煎。煎如灰形。取油滴水成珠。入白占化過。收入碗內。投入藥和勻。存性。

三日可用。

治鶴口穴方。薏苡三錢。木瓜二錢。川斷二錢。碎補半煎三錢。紅花錢半。虎骨四錢。杜仲二錢。肉桂八分。沖歸尾三錢。加皮三錢。酒水各半煎四帖。

點華蓋穴治法

華蓋穴在心上。屬肺經。受傷重。血迷心竅。必定昏暈而死。急用藥發散為妙。恐防心胃氣血瘀滯。用引藥為君。枳殼二錢。良薑二錢。全十三味藥方（十三味方見後）共煎。用陳酒沖服。加七厘散二分。能通心胃滯血與腹中泄瀉四五次。用冷粥一碗喫下立止。再服奪命丹三服全愈。如不治。十三個月發症。主死不治。

點肺底穴治法

肺底穴番插拳打重者。九日定亡。或出鼻血而死。急服十三味煎藥。另加引藥。桑白皮二錢。照前煎服。又七厘散分半。紫金丹三服全愈。如不治斷根者。十二個月發嗽死不救。

點正氣穴治法

左偏乳上一寸三分。名正氣穴。屬肝經沖拳打重傷者。十二日死。引藥。

乳香二錢。青皮二錢。全十三味煎服。又七厘散三分。次服奪命丹二服。如

傷輕不服藥。四十八日發病。主死不救。

點氣海穴治法

在乳下一寸四分爲氣海穴。兜拳打重傷者。三十八日主死。加引藥爲君。

木香二錢。廣皮二錢。全十三味煎服。又七厘散二分半。次服奪命丹三服。

再加減十三味痊愈。

點上血海穴治法

右乳上一寸三分。爲上血海穴。屬肺經。鎗拳打重者。一百十六日而死。

加引藥紅木香二錢。延胡索三錢。全十三味煎服。又七厘散二分。推行瘀血

。再奪命丹三服。加減十三味痊愈。

點正血海穴治法

右乳下一寸三分為正血海穴。屬肺經。劈拳打重者。吐血而死。劉寄奴二錢。桑黃二錢。同十三味湯藥煎服。又七厘散二分半。次飲奪命丹一服。如不治痊愈。六十四日主死不救。

點下血海穴治法

右乳下一寸四分下血海穴。屬肺經。直拳打重者。六日瀉血而死。急治十三味加引靈脂錢五。蒲黃錢五。共煎服。又七厘散二分半。次奪命丹三服。如不醫愈。五十四日定死不救。

點氣血二海穴治法

左右傍乳下一寸三分氣血二海。屬心肝肺。此乃一拳害三賢。三俠同傷。七日主死。急治十三味加引。木香錢五。枳殼錢五。同煎服。又奪命丹三服。七厘散三分。如不服藥治愈。五十六日必死無救。

點黑虎穴治法

心口軟骨中名黑虎心穴。番插拳打傷。立刻眩暈不醒。急用十三味。加引肉桂一錢。炒紫丁香六分。同煎服。有七厘散一服。次奪命丹二服。再地鱉紫金丹四五服。有效。如不服藥治愈。百日主死。此穴若虎爪拳打重者。拳回即亡無救。拈傷十二日主死不治。

— 36 —

點藿肺穴治法

心口中下一寸三分爲藿肺穴。屬心經。文武拳追打重者。立刻昏暗不醒。受傷再用打右傍肺底穴下半分。隨舉劈掌一挪擦。就還醒。此名回魂丹。受傷引藥。桔梗一錢。川貝錢五。同十三味煎服二劑。又奪命丹三服。次七厘散二分半。再紫金丹三服。如不治痊癒。百廿日發病而死不救。

點翻肚穴治法

心口中偏左一寸三分。名爲翻肚穴。屬肝經。沖天插拳打重者。一日即死。加引草豆蔻一錢。木香一錢。巴豆霜八分。同十三味煎服。又七厘散三分。次飲奪命丹三服。又加減十三味。湯藥二劑。再用地鱉紫金丹三服。外用吊藥敷之。如不治癒者。百廿日主死不治。

- 37 -

點腹臍穴治法

腹臍內屬小腸脾二經。戟拳打重者。二十八日定死。加引桃仁錢五。延胡索錢五。同十三味煎服。又七厘散三分。奪命丹三服全愈。如不服藥治愈。一月發病。主死不救。

點丹田穴治法

臍下一寸三分為丹田穴。亦名分水。精海二處相連。屬小腸腎經。直拳打重。九日即死。加引三稜。木通。各錢五。同十三味煎服。又七厘散一分半。次加減十三味二劑。如不服藥治愈。四十九日定死不治。

點正分水穴治法

— 38 —

臍下一寸四分爲正分水穴。屬膀胱經。此處是大小腸二氣相匯之穴。如若下插拳打重者。大小二便不通。十四日死。急服十三味加引同煎蓬朮。三稜。生軍。各錢五。又服七厘散分半。次紫金丹二服。如不醫全愈。百八十四日死不治。

點氣隔穴治法

臍下二寸偏左肚爲氣隔穴。番拋拳打重者。百八十日死。加引五加皮。川羌活各錢五。同十三味煎二劑。又服七厘散二分半。再服奪命丹三服。如不治全愈。二年而死。

點關元穴治法

臍下一寸三分偏右五分爲關元穴。用拋拳打重者。五日必亡。急治十三味

— 39 —

加引小青皮。車前子各二錢。同煎。又七厘散三分。奪命丹三服全愈。如不服斷根。二十四日發脹死不治。

點血海門穴治法

右脇臍下二寸並橫血海門穴。戟插拳打重者。百四十七日主亡。加引藥柴胡。當歸。各錢五。同前湯方煎服。又七厘散二分半。次飲奪命丹三服。如不治者。百廿日之症。

點氣隔門穴治法

左脇軟骨胼肉相連之處。名氣隔門穴。插直拳打重者。百廿日主亡。加引藥厚朴。五靈脂。砂仁。各一錢。照前煎服。又奪命丹三服。再加減十三味三服。如不治全愈。二百四十日必死。

點血囊穴治法

右脇軟骨下二分為血囊穴。幷氣囊二處同。追拳打重者。四十二日主死。加引藥歸尾。蘇木各錢五。與前法服。又地鱉紫金丹四五服全愈。如不治愈者。十二個月死不救。

點血倉期門穴治法

右脇腩骨下八分軟肉之處。為血倉期門穴。虎爪拳拮傷。六十日亡。加引丹皮。紅花。各錢五。同前法服。又奪命丹三服。如不服藥全愈。一年發症而死。

點氣血囊合穴治法

左傍筋胕骨下一分。此處氣血相交。名爲氣血囊合穴。戟拳打傷重四十二日死。加引蒲黃二錢。韭菜子錢五。沖。十三味同煎服。加陳酒一盃沖飲更效。如不服愈。三月定發症無醫。

點督脈穴治法

頭腦後枕骨中受傷者。此處爲督脈穴。能通三經。一身之主。如果骨碎立死。或五日七日死。急用川芎二錢。當歸一錢。爲引。同前煎服。又七厘散三分。次用奪命丹四五服。如不治愈。後腦疼不止。週身窄痛無救。

點正額穴治法

頭額正中屬心經。如損傷皮破出血不止。傷風發腫者。三日主死。如重傷皮肉不破。瘀血迷心竅。六七日而死。急用引經藥同前法服。又奪命丹三

— 42 —

服全愈。羌活。防風。川芎。各錢五。

點大腸命門穴治法

頭角兩邊屬太陽太陰劦。大腸命門穴。受重傷七日死。輕傷十五日死。如損傷耳目瘀血化膿不死。如傷風脹腫者亦主死。急用引藥川芎。羌活。各一錢。照前服。又七厘散二分。次奪命丹二服。外用八寶丹粉藥敷之。立效。如不治愈。十人死九。

點臟血穴治法

頭兩邊耳尖上。名臟血穴。亦云少陰經。屬肝經厥陰經。二府損傷重者。血走肝腎。悶絕立死。如傷破出血。見風損氣者。必定浮腫。在四十日內死。用引藥當歸一錢。生地二錢。川芎一錢。照前法服。又七厘散三分。

— 43 —

次奪命丹三服。外用桃花散敷之。如不治愈。五十六日發症而死。

點印堂眉心穴治法

頭中額下一寸爲印堂眉心穴。屬陽星神。受傷重者。頭發腫如斗大。三日内主死。急服藥加引經防風。羌活。荆芥。川芎。各錢五。照前法服。又七厘散三分。次奪命丹三服全愈。如若皮破出血不腫者。無妨。如悶傷滿腫出血。主死不治。

絕命之穴看其偏正救治

點血阻捉命斬命黑虎心歸陰游魂穴治法

此六穴（見六要穴圖）受傷重者必死。如輕傷可治。切莫輕意。治方見前。如果胭脇骨斷碎者。雖非正穴。如無祖傳神方。十有九死。此妙方神效。

— 44 —

無比。名曰重生膏。又名喝骨引。用法須口訣相傳也。取重秋糯稻草生穀者。用鮮者四兩。陳者二兩。炒灰。以童便製製七次。存性。再用續隨子葉去刺。二兩。搗千餘搥。以草灰和勻。再搗糊加飛小麥粉一盅。搗成膏。陳酒製好。敷患處。立止痛。神效。再服七厘散。重一分。輕半分。酒吞服。又地鱉紫金丹一錢。奪命丹三服。再十三味方。臨症加減。

點背部穴治法

凡人身背部穴道。生死之位。屬腎命。背心第七節骨兩傍。偏下一分。軟肉之處。打重者必吐血痰。一年主亡。用引藥補骨脂。杜仲各二錢。照前法服。又奪命丹三服。如不治全愈。十四個月必死無救。

點後海穴治法

腎命穴下偏兩傍。並橫下一寸八分。爲後海穴。打重者三十三日死。引藥。補骨脂錢五。烏藥二錢。照前法服。又紫金丹三服。又加減十三味再服全愈。如不治全愈。六十四日發症不治。

點腰眼穴治法

後海下一寸三分兩腰眼中。左屬腎。右屬命。虎爪拳打重者。發笑。三日主死。加引經藥。桃仁。續隨子。各錢五。照前法服。又奪命丹三服。次服藥酒全愈。如不服斷根。後發症而死不治。

點命門穴治法

腰腎右邊傍中爲命門穴。文武拳番插拳打重者。昏沈不醒。十四個時辰必死。宜急治加引藥桃仁。前胡各錢五。照前法服。又奪命丹三服。次用藥

— 46 —

酒全愈。如不治斷根。後發症服藥無效。可服前治之方。再加丹參二錢。全煎服有效。

點後海底穴治法

臀股尾脂骨下二分為後海底穴。打重者七日主亡。加引經藥。大黃。月石。木瓜。各二錢。前方同煎。又奪命丹三服。如尾脂骨尖重傷。不治全愈。一年發黃胖而死不治。

點鶴口穴治法

兩腿骨盡處為鶴口穴。打重者一年而亡。加引藥。薏苡。木瓜各二錢。牛膝錢五。照前服。又地鱉紫金丹四服。如不治愈。後發瘋疾不治。

點湧泉穴治法

腳底心爲湧泉穴。打重傷者十四月主死不救。急治無妨。加引經甘木瓜。川牛膝二錢。照前法服。若腎子傷者。用參三七二錢。益智仁二錢。以上三十六大穴。受傷重者立死。輕傷可救。輕者當時不知其痛。後日發病而亡。只道病多服藥無效。有內傷故也。凡鬥打時切不可輕意。須當服藥爲主。各穴道受傷者。先用發散爲主。十三味總煎方爲君。加減十三味爲佐。丸藥散臨症用之。凡施藥切勿誤人。愼之愼之。

附 總煎十三味方 通治跌打損傷

川芎二錢、歸尾三錢、玄胡二錢、木香二錢、青皮二錢、烏藥二錢、桃仁二錢、遠志二錢、三稜錢半、蓬朮二錢、碎補二錢、赤芍二錢、蘇水二錢、如大便不通加生軍二錢、小便不通加車前子三錢、胃口不開加厚朴、砂仁各二錢、水二碗煎半碗陳酒沖服。

加減十三味方

紅志去油錢半、寄奴二錢、肉桂錢半、廣皮二錢、香附二錢、杜仲二錢、當
歸三錢、玄胡二錢、砂仁二錢、五加皮三錢、五靈脂二錢、生蒲黃二錢、
枳殼錢半、水煎酒沖服。

又方

赤芍、烏藥、枳殼、青皮、木香、香附、桃仁、玄胡、三稜、蓬朮、寄
奴、砂仁、蘇木、危急者去寄奴加葱白三枚、如吐血加荆芥三錢炒焦、藕
節一兩、陳酒煎服。

又方

廣皮錢半、青皮一錢、五靈脂三錢、生蒲黃二錢、赤芍二錢、歸尾三錢、
桃仁二錢、香附一錢、五加皮二錢、紅花錢半、枳殼二錢、烏藥二錢、砂
仁二錢、延胡錢半、陳酒煎服。

通治發散方　　凡損傷先須發散瘀血不遇重症宜通用一二劑

－ 49 －

川芎二錢、歸尾二錢半、防風二錢、羌活二錢、荊芥二錢半、澤蘭二錢、枳殼二錢、獨活二錢、猴姜二錢半、加天葱豆三枚、水煎酒沖服。

發散上部方

防風二錢、白芷一錢、紅木香一錢、川芎二錢、歸尾二錢、赤芍二錢、陳皮二錢、羌活二錢、法夏二錢、獨活錢半、碎補錢半、甘尾一錢、生薑三片、水煎酒沖服。

發散中部方

杜仲、川斷、貝母、桃仁、寄奴、蔓荊子各二錢、當歸、赤芍、自然銅醋煅各三錢、肉桂八分、茜草一錢、細辛一錢、水煎酒沖薑汁服。

發散下部方

牛膝、木瓜、獨活、羌活各三錢、歸尾二錢、川芎二錢、川斷、厚朴、靈仙、赤芍、銀花各二錢半、甘節一錢、水煎酒沖薑汁服。

凡人上中下三處受傷、須用發散藥一二劑為要、氣急有痰、加製半夏二錢、風痰加製南星二錢、心驚加膽星錢半、桂心八分、香附錢半同煎服。

－ 50 －

第二輯　廣東優界跌打秘方

紅船子弟，對於武技功夫，必須苦練，打大番，起虎尾，豎鰲魚等功夫，自幼學習，時有斷臂折肱之虞，故而基於未學功夫先學跌打之例，每一老倌，皆有跌打良方珍藏，以故優界之跌打丸藥，皆有獨步之處，世人多欲求一方而不可得者，本篇乃搜集近代廣東優伶得自名師秘傳之良方，輯而成章，亦不可多得之良藥也。

按時辰打著脈穴良方

日夜十二個時辰血行部位點脈打著各血部位，用藥調理，應照下列參看。

子時血行腰，打著三年後，吐血死。

丑時行尾龍骨，打著四個月後黃腫死。

寅時血行臍下，打著對年肚脹死。

卯時血行肚中間，打著五個月後吐血死。

辰時血行左膀下，打著三個月吐血死。

巳時血行右膀下，打著三個月後，見血死。

午時血行心肝，即打著即時吐血而死。

未時血行背心經，打著四十日吐血而死。

申時血行左乳下，打著廿四日吐血而死。

酉時血行右乳下，打著四十日而死。

戌時血行左腫前，打著三個月後吐血而死。

亥時血行右腫前，打著三個月後吐血而死。

日夜十二個時辰，打著看是那個時辰所傷者部位，用藥減輕調理。茲

將藥味開列。

子時屬膽經　　用柴胡、澤蘭、木通、川芎、竹茹、生甘草等分水煎服。

丑時屬肝經　　用大黃、青皮、赤芍、延胡、乙金、桔梗等分水煎服。

寅時屬肺經　　用延胡、赤芍、乙金、桔梗、青皮、大黃等分水煎服。

卯時屬太陽經　　用川朴、牛膝、黃蓮、枳殼、桂枝、大黃、桃仁等分水煎服。

辰時屬日月經　　用神麴、枳殼、大黃、延胡、澤蘭酒芍、川朴、紅花等分水煎服。

巳時屬脾經　　用乙金、大黃、木香、青皮、延胡、川朴、枳實、陳皮、神麴等分水煎服。

午時屬心經　　用細辛、杏仁、羌活、丹皮、川蓮、益母等分水煎服。

未時屬小腸經　　用荊芥、車前、毛根、木通、桃仁、黃柏、豬苓、澤蘭、

－ 53 －

羌活、淨水煎服。

申時屬膀胱經　　用丹皮、車前、知母、連翹、木通、牛膝、歸尾、黃柏、淨水煎服。

酉時屬腎經　　用赤芍、青皮、桔梗、大黃、淨水煎服。

戍時屬色經　　用丹皮、柴胡、桂枝、黃蓮、川芎、甘草淨水煎服。

亥時屬準經　　用知母、膽草、木通、黃蓮、王岑、澤蘭、桃仁、枳穀淨水煎服。

傷於中穴（此爲死症）

血朮一錢　剪草二錢　栢藥一錢　獨活一錢　白朮錢半　紅花六分

桔梗一錢　木香五分　桔殼一錢

共藥九味、用蔥一條、酒水各半同煎服。

背漏受傷（此乃人肝之穴，受傷者一年半載黃腫，四肢無力，子午潮熱，宜服後方）

當歸一錢　澤蘭二錢　碎補一錢　寄奴一錢　地干一錢　川芎八分

金狗尾一錢　檳榔八分　紅花八分　乳香五分　沒藥五分　靈仙一錢

蒼朮八分　絲餅一錢

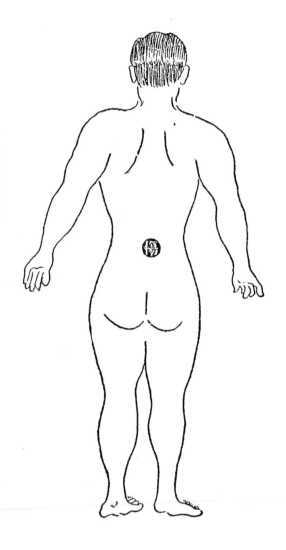

共藥十四味，炮員草三個，好酒煎服，看症輕重再服後藥。

歸尾一錢　桃仁六分　乳香五分　沒藥五分　蓁艽一錢　續斷一錢

枸杞五分　木香五分　桑寄一錢　靈仙一錢　甘草四分　紅花六分

寄奴一錢

共藥十三味，用黑豆壹杯爲引，好酒煎服，再服平胃散。

蒼朮二錢　陳皮一錢　厚朴二錢　甘草五分　黃芪八分　枸杞五分

砂仁八分　香附一兩　絲餅六分　加皮二錢

共藥十味爲末，煉蜜爲丸，大如紅棗，每服三錢，酒煎服。

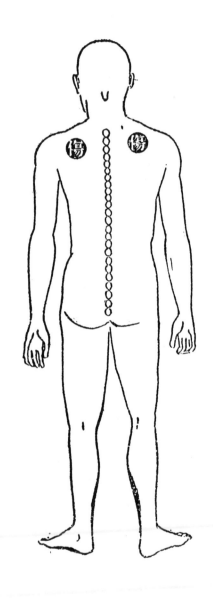

傷小穴連于風膊（受傷者頂風要用移掇要敷藥）

土鼈十一只　紅曲五分　乳香五分　沒藥五分　虎骨一錢

龍骨一錢煆另包　鹿筋二錢　山甲一錢　木香五分

共藥九味，用紅棗二個爲引，好酒冲服。

七坎心頭（此是天庭眞穴，實爲至口灶，心中如刀割，飲食不思，冷汗不止，日夜煩躁，此是旦夕看他弍家緣允，方可服藥。）

金砂一錢　神砂一錢　血竭一錢　然銅八分　山羊血五分

人中白一錢　　三七四分　甘草四分　灶心土一錢（爲引）

共藥九味，酒水各半煎服，症重者服下方。

— 59 —

硃砂五分　神砂五分　沈香五分　當歸一錢　紅花六分　升麻八分

官桂六分　木香一錢　龍骨六分　神麴一錢　橘紅一錢　甘草四分

枳實一錢

共藥十三味，生薑一片爲引，酒水煎服，再服下方。

木香五分　甘草四分

當歸一錢　生地一錢　杜仲一錢　腹皮一錢　半夏八分　良薑八分

共藥八味，不用引，酒水各半煎服。

傷於右膀邊耳膀之下氣門血海穴

（受傷昏死在地用擒拿即服此方）

木通一錢　官桂一錢　赤芍一錢　青皮一錢　茯苓錢半　甘草四分

紅花六分　羌活八分　紫蘇八分　桑皮八分　腹皮八分　寄奴一錢

共十二味，用葱頭一條，為引，酒水煎服，再服後方。

杏仁八分　紅花八分　乳香五分　沒藥五分　當歸二錢　麻骨六分

半夏一錢　苡仁一錢　木通一錢　甘草四分

共藥十味，生薑一片爲引，酒水煎服。

防風一錢　白芷一錢　乳香二錢　冰片二錢　象皮一錢　血丮四分

破腦沒藥湯（傷處後用雞蛋白開藥，糊至幾次敷一次，用叄念水擦一次，乃合。）

沒藥二錢　彝茶四錢

共藥八味，灰面用酒共調敷破處，若白水加海螵蛸如不合口，再加龍骨，白蠟披天門，加珍珠琥珀或破太陽，用麻藥搽之，若暑天加神砂金箔數張。

吊瘀單

正田七七錢　北芥子二錢　升麻二錢　生枝子二錢　紅花一錢

夫子三錢　丁香二錢　川射一錢　歸尾一錢

共爲細末，先用酸三念或醋搽其患處。

傷於橋公穴（此爲架樑之穴，如傷上穴，服此方。）

當歸　白芍　茯神　黃芪　香附

管仲　木香　甘草　紅花　各等分

共藥九味、燈心爲引、酒水各半煎服。

吊瘀止痛丹

銀花二錢　莪朮二錢　血竭錢半　歸尾二錢　白芷三錢　乳香錢半

牛膝二錢半　沒藥錢半　寄奴二錢　地骨二錢　細辛二錢　碎補二錢

共藥十二味、爲末敷之。

傷于太陽穴（受傷血竄是日昏倒在地，眼中流血，用七厘。）

紫金定一錢　神砂三分　山羊血一錢　琥珀八分　自然銅一錢

血圮四分　人中白八分　腹皮一錢　紅花一錢

共藥九味爲細末、每服三錢看症虛弱輕重、調服雙料酒送下。

傷于耳穴（受傷重者，此悶火通肺經之昏死在地，用擒拿後服藥。）

靈脂錢半　　虎鬚一錢　當歸二錢　木通一錢　木香一錢　腹皮八分

甘草四分　　山藥一錢　寄奴一錢　矮腳樟二錢

共藥十味、童便爲引、酒水煎服。

付口穴（受傷症重者，舌光血出，必飲食不進，言語不清，頭抬不起，傷于筋骨，再用擒拿後服藥。）

玉桂四分　茯苓五分　白芷一錢　紅花一錢　熟地一錢　枳殼錢半

木香五分　甘草五分

共藥八味，炮員五個，好酒煮服，血不能收，研冰片敷舌光蘿白湯，

即愈。（炮員，即是炮旦子。）

牙腮（此是小穴肩傷左右，左者右便，右者飯後服。）

跌邊蓮　骨碎補　血見愁　活血丹　白牙丹　矮腳樟

川中久　澤蘭　加皮　寄奴　麻骨　各等分

共藥十一味，酒水各半同煎。

咽喉正穴（飲食不進，血氣不行，此乃係肝關節，昏死在地，食管受傷，要用此方。）

麝香三分　　玄虫五分　　木通一錢　　母竹筋一錢　　山楂一錢

木香一錢　　半夏一錢

共藥七味爲末，雙料酒沖服每服二錢。

後看症重如何，倘服藥不下者，又服千金分散，即下方：

木通一錢　半夏一錢　桂枝一錢　羌活二錢　赤芍一錢　紫蘇八分

王岑一錢　青皮錢半　陳皮一錢　丹皮一錢　甘草六分　腹皮八分

乳香五分　沒藥四分　紅花六分

共藥十五味酒水煎服，後如血氣不行，再服下方。

麝香一錢　木香五分　活血丹五分　羌活一錢　生地一錢

木通錢半　加皮一錢　桃　仁八分　獨活一錢　三七五分

共藥十味，藕節二個爲引，雙料酒沖服。

－71－

古淹受傷（此是小穴服香沙平胃散。）

蒼朮二錢　陳皮五分　厚朴一錢　加皮錢半　甘草四分　砂仁六分

共藥六味，酒水各半同煎服。

砂仁三分　紅花五分　神砂三分　七厘一錢　烏藥錢半　三七四分

厚朴一錢　川芎八分　絲餅二錢

共藥九味，童便爲引，酒水煎服。

傷于府台（此乃血蒼之穴，三年必定吐血，認明胃碗受傷，弍氣不接，飲食漸減，漸瘦弱虛，食此方。）

陳皮二錢　　官桂五分　　桔梗二錢　　雲皮二錢　　乙金一錢　　青皮一錢

沈香五分　　硃砂五分　　紅花五分　　木香三分　　香附一錢　　甘草三分

砂仁六分

共藥十三味，生薑爲引，酒水煎服。

後服沈香順氣散

沈香三分　茯苓二兩　赤芍一兩　血竭三錢　木香五分　神砂一錢

木通一錢　乳香四分　沒藥三分　白芷一錢　甘草三錢　早糯米一筒

共藥十二味爲末，煉蜜爲丸，如紅棗大，每服二錢，用雙料酒送下。

傷于乳膀（穴名爲弍仙傳道之症，受傷者四肢麻痺，服此方。）

當歸二錢　桂枝錢半　羌活一錢　紅花六分　細辛六分

麝香三分　猴骨八分　乳香五分　沒藥五分　牛子五分

　共藥十味，另加灶心土五錢爲引，酒水煎服。　再服後方

川芎一錢　三七二錢　沒藥二錢　雲皮一錢　紅花五分

杏仁五分　當歸一錢　干肉一錢　絲餅錢半　甘草四分

　共藥十味，酒水煎服。

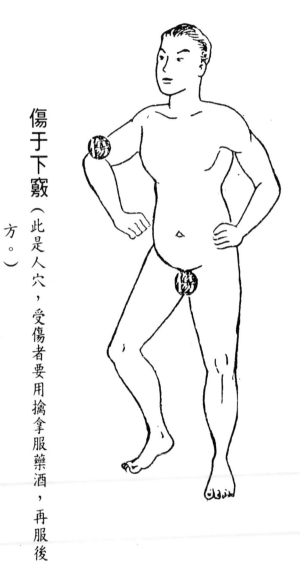

傷于下竅（此是人穴，受傷者要用擒拿服藥酒，再服後方。）

故芷二錢　桔梗一錢　丹皮一錢　紅花一錢　木通一錢

茯苓一錢　木瓜一錢　三七一錢　大茴八分　獨活八分　玉桂八分

沒藥一錢　川朴一錢　甘草四分　　大茴八分　乳香五分

共藥十五味，灶心土為引酒水全煎服。　〇再服

滑石一錢　龍骨一錢　烏藥一錢　棗皮一錢　硃砂一錢　人中白一錢

神砂一錢　故芷一錢　龍鬚一錢　蓁芃一錢　茯苓一錢　荊皮八分

厚朴八分　甘草四分

共藥十四味，酒水全煎服，加連米十粒為引。

屈金兩半　白茯三兩　川芎三兩　炙草兩半　香附兩半（製）

羌活兩半　阿膠兩半　母艾兩半（製）王栢兩半　熟地五兩

全龜四兩　砂仁兩半　黃芪四兩　牛膝二兩　知母兩半（製）熟地五兩

防風兩半　白芍二錢　白术兩半　白芷二兩　澤瀉兩半　紅花二兩

丹皮兩半　陳皮兩半　猴棗三錢　生地四兩　防黨兩半　延胡兩半

田七兩半　熟地二兩　麗參二兩　杜仲二兩　白茯神兩半

共為細末，為小丸每服二錢。

- 77 -

傷于淹膀（是為大穴，受傷者身上麻痺，或寒或熱，傷於淹肉，積成血塊，無力宜服藥酒方。）

大王一錢　蘇木一錢　澤蘭一錢　陳皮一錢　桃仁一錢　當歸一錢

防風一錢　木通一錢　苡仁一錢　紅花八分　土鱉一錢　寄生一錢

甘草四分　木香五分

共藥十四味，生薑三片酒水煎服。

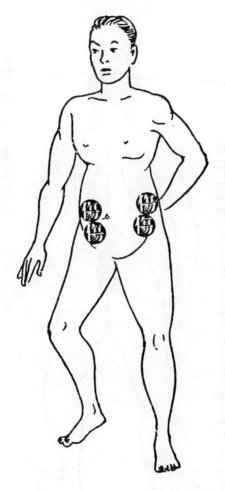

再服後方

熟地三錢　砂仁六分　黃芪一錢　赤芍一錢　紅花六分　白芍一錢

茯苓一錢　玉桂五分　乳香五分　沒藥一分　甘草五分　淮山一錢

共藥十二味，龍眼乾弍個爲引，酒水煎服。

傷于脅下（左右兩邊宜服此方。）

當歸二錢　白芷二錢　枝子八分　赤芍一錢　桃仁六分　川芎一錢

秦艽一錢　沈香五分　木香五分　硃砂二錢　紅花二錢　甘草五分

田七一錢

共藥十三味，童便為引，酒水煎服。

傷于腰中（或棍打或拳打傷者可醫，棍打傷者不必服藥，拳打傷方可醫治，腰上傷于背筋腰不能起，服此方。）

玉桂八分

瓜蔞仁八分　紅花八分　鹿筋二錢　加皮二錢　胡麻一錢

虎骨二錢　土鱉一錢　香附一錢　木香六分　甘草四分

共藥十一味，藕節二個為引，酒水各半，全煎服。

再外敷藥方

北芥子三錢　玉桂一錢　乳香半錢　沒藥錢半

共藥四味為細末，用雞蛋白調糊，敷之即愈。

又敷藥膏方

生草烏一兩　北芥子五分

共藥二味為末，牛膠水調糊貼之。　再服後方

剪草二錢　桂枝三錢　茯苓二錢　碎補一錢　寄奴二錢　故芷二錢

加皮一錢　甘草四分

共藥八味，童便一盅為引，酒水各半煎服。

傷于脅部（此爲雙燕入洞之穴，傷者左右四肢無力，久傷者黃瘦吐血，半身不遂，定要弐家允肯，言明，方可宜服此方。）

桂枝一錢　羌活一錢　青皮一錢　腹皮一錢　半夏一錢　木通一錢

紫蘇八分　丹皮八分　赤芍八分　陳皮一錢　木香五分　沒藥五分

官桂五分　紅花六分　桃仁六分　雲皮一錢　橘紅四分　桑皮四分

— 82 —

甘草四分　土鼈廿只

共藥廿味連米拾粒爲引，酒水各半全煎服，再服後方；

人參一錢　茯苓一錢　金銀花錢半　香附一錢　三七一錢　紅花八分

蒼朮八分

共藥七味，藕節弍個爲引，酒水各半同煎服。

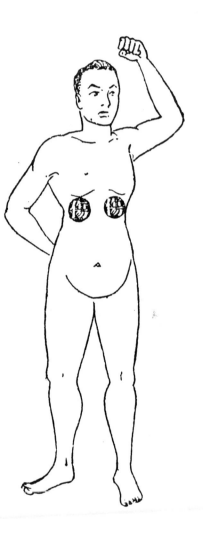

傷於乳膀下（左便爲血氣倉，右便爲血氣門，血倉用後藥三朝七日如死，血氣乃是養命之基不可舉重及上下接物。）

蒼朮一錢　陳皮二錢　川朴一錢　甘草五分　枳殼一錢

香附八分　砂仁六分　木香五分　絲餅八分　加皮一錢

共藥十味、燈心十條爲引、酒水煎服。

再服行打方、淨用金銀花、煲豬瘦肉食。

又再服下方

大王一錢　朴硝八分　蘇木一錢　紅花二錢　小茴一錢

甘草四分　桑寄一錢　生地一錢

共藥八味、酒水各半煎服。

傷于肚角（此是方穴，受傷者飲食不進，惟上次腹中腫

痛冷汗，傷肝腸也，可服此方。）

小茴一錢　　附子錢半　　乳香八分　　玉桂八分　　木香六分

良薑一錢　　白芍一錢　　故芷一錢　　紫草五分　　青皮二錢

杏仁六分　　枳殼一錢　　紅花六分　　甘草四分

共藥十四味、京柿蒂二個爲引、酒水各半同煎服、服後看症輕重、再

用後方。

玉桂六分　茯苓一錢　紫草八分　腹皮一錢　枳實一錢

厚朴一錢　熟地一錢　丹皮一錢　木香一錢

共藥九味、生薑一片爲引、酒水各半煎服、服後看症輕重、再用後方。

王岑八分　赤芍一錢　乳香五分　沒藥五分　烏藥一錢

紅花七分　白朮一錢　甘草五分　寄奴一錢

共藥九味、藕節二個爲引、酒水各半煎服。

背脊受傷（此爲棟樑之穴、身體無力，頭昏不起、疼痛難當、連服此方。）

土鱉一錢　桃仁六分　沒藥五分　龍骨一錢　虎骨二錢

粟殼八分　木香五分煆　碎補一錢　猿骨一錢　甘草四分

共藥十味、紅棗一個爲引、童便半盅、酒水各半同煎服、再後敷藥方。

狗脊六分　土鱉五分　乳香一錢　紅棗三錢　韭菜三條

共藥五味、舂爛敷患處即愈。

再用炮藥方。

熟地一錢　續斷一錢　茯苓一錢　白芷一錢　蓁艽一錢

龍骨二錢　沈香六分　甘草四分

共藥八味、用墨膏一錢爲引、酒水煎服。

傷于肛門（此是命門之穴、受傷者服此方。）

枳殼一錢　　然銅一錢　　麥冬一錢　　絲餅一錢　　沙參一錢

靈芝一錢　　厚朴一錢　　血竭八分　　紅花六分　　細辛八分

七厘八分　　當歸六分

共藥十二味生薑一片、童便一盅爲引、酒水各半同煎服、再服後方。

— 90 —

獨活二錢　白芷二錢　七厘八分　白蠟一錢　甘草四分

川芎一錢　瓜蔞二錢　桔梗二錢　升麻八分　附子二錢

紅花六分

共藥十一味、生薑一片爲引、酒水各半同煎服。

傷於鳳尾（此乃大穴也、重傷者血氣不行、腰眼痛、人黃又腫、必定傷鳳尾、若斷者青黑、血有餘、大便不通、身體不支宜服此方。）

桑寄一錢　合文風一錢　甘草五分　千萬五分　玉桂五分

沒藥五分　虎骨一錢　升麻八分　木通八分　地榆八分

木香五分

－ 92 －

共藥十一味、藕節二個爲引、酒水煎服。

再服後方。

乳香一錢　沒藥一錢　碎補三錢　紅曲三錢　土鱉十只

共藥五味爲細末、糯米一盅、共搗爛敷上患處即愈。

再服後方。

蓁艽二錢　土鱉一錢　紅花八分　麻骨八分　木香六分

續斷一錢　玉桂五分　熟地一錢　加皮一錢　甘草四分

共藥十味、童便半盅爲引、酒水煎服。

傷於肚臍（此是六宮之穴、受傷者汗出如雨、四肢麻痺、腹中痛、于五臟六腑上嘔下瀉、兩氣不接、宜服此方。）

人參一錢　　生地八分　　紅花六分　　薄荷二分　　烏藥八分

乳香八分　　沒藥五分　　甘草五分　　桔梗一錢　　故芷二錢

龍骨一錢　　白蠟一錢

共藥十二味、酒水各半同煎服。

再服後方。

淮角一錢　延胡一錢　地榆一錢　當歸一錢　小茴一錢
茯苓八分　蒼朮一錢　寄奴一錢　甘草四分　紅花六分

共藥十味藕節一個爲引、酒水各半煎服。

再服後方。

人中白一錢　紫草一錢　沒藥一錢　龍骨一錢　白蠟一錢
甘草一錢　茯苓一錢　木瓜一錢　然銅一錢
小茴三錢　血竭一錢　紫金定二錢　厚朴一錢　乳香一錢

共藥十四味爲末、雙料酒調服、每服一錢正。

收尾敷方。

當歸一錢　麝香一錢　白蠟一錢　硃砂一錢　蒼朮二錢

共藥五味爲末、用雞蛋一只同藥搗爛、敷上患處、肚臍乃合。

傷于大腿（骨節筋傷服此方。）

靈仙一錢　當歸二錢　熟地二錢　加皮二錢　碎補一錢

紅花一錢　寄奴一錢　木通一錢　甘草四分　矮腳樟一錢

地南藤一錢　合文風一錢

共藥十二味、酒水煎服。

跌咳埋丸。

乳香一錢　佛手一錢　砂仁一錢　沒藥一錢　石脂一錢

片煙一錢　乙金二錢半　沈香一錢　原平一錢半

共為細末、用蜜埋丸十一個。

傷於兩膊（是爲童子骨、未腫者速節、疼痛難當、脅下刀字或傷在上右左中、或傷左下、上者膝腕膊、中者失于節骨、下者膝腕、若打斷者、先要移撥後用敷方。）

先服方。

土鼈一錢　猴骨二錢　鹿筋二錢　白芷二錢　龍骨一錢

— 98 —

玉桂三錢　　乳香五分

共藥七味、藕節二個爲引、酒水煎服。

再用後方。

剪草一錢　　丹皮一錢　　木香一錢　　木通一錢

金豹尾二錢　　陳皮錢半

共藥七味童便小盅、酒水煎服、倘有傷於骨，氣血下不接、要用移掇之酒他腫與不腫、若痛腰血聚、饋子骨節、又要藥膊挾之。

再用方。

金豹尾一錢　　川芎一錢　　紅花六分　　碎補二錢　　腹皮八分

虎骨二錢　　當歸二錢　　桑寄一錢　　矮腳樟二錢

共藥九味、童便半盅、酒水各半煎服。

手拆膝（或跌傷或打傷、先要移掇、後敷方。）

紅花一兩　　枝子五分　　土鱉一錢　　寄奴一錢

加皮五分

碎補一錢　　紅花六分　　蒼朮一錢　　升麻八分　　砂仁六分

積麻一錢　　甘草五分

共藥十二味、白茄根一錢、酒水煎服。

如棍打傷膝、淹腫痛難當者、用酒煎服。

再服下方。

當歸二錢　熟地一錢　乳香五分　虎骨二錢　矮腳樟一錢

地南藤一錢　加皮一錢　川只一錢　獨活一錢　寄奴一錢

茄根一錢為引

共藥十味、酒水煎服。

再用接骨丹。

生當歸二兩　大川烏一兩薑湯酒炒　何首烏兩半　生草烏六錢薑汁酒炒

川續斷一兩　合故芷五錢（小回炒）　鬧楊花一兩用甘草水浸過為末

共藥七味為末、每服一錢酒送下。

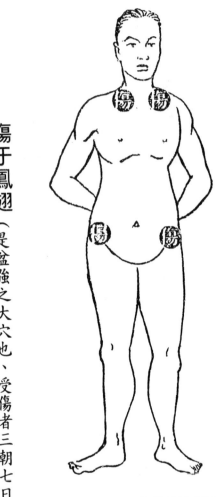

傷于鳳翅（是盆強之大穴也、受傷者三朝七日、氣往上
、口中無味、手足似麻痺、心中煩躁、飲食
不進、宜服此方。）

羌活一錢　　烏藥一錢　　半夏一錢　　木通一錢　　石乳一錢

紅花八分　　桃仁八分　　血竭一錢　　檳榔八分　　丹皮八分

木香八分　　升麻六分　　故芷一錢　　大茴一錢

共藥十四味、生薑爲引、童便半盅酒水煎服。

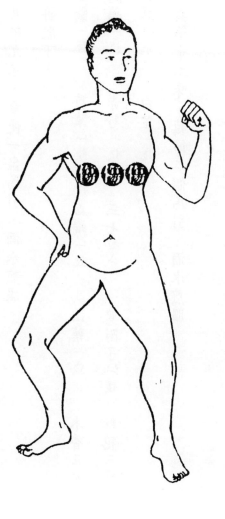

傷於胸乳（是爲跳弁之下血路、受傷者咳嗽不止、不足三年、血氣兩虛、漸成弱症、服此藥方。）

苡仁一錢

靈芝一錢　官桂五分　火黃八分　甘草四分　茯苓一錢

共藥六味連米十粒爲引、酒水煎服。

再服後方。

乳香五分　沒藥五分　青皮錢半　生地錢半　茯苓一錢

赤芍一錢　碎補一錢　加皮一錢　甘草四分

共藥九味、童便一盅爲引、酒水煎服。

再服下方。

土鼈一錢　剪草一錢　血竭一錢　山藥一錢　木香五分

烏藥一錢　赤芍一錢　三七四分　雙附子一錢　紅花三錢

甘草四分　白芷一錢

共藥十二味、藕節二個爲引、酒水煎服。

傷於血腕下（此是淨跳并之穴、受傷乍寒乍熱半載一年、咳嗽吐血、雖不扶住、宜服此方。）

三七八分　桃仁六分　乳香五分　沒藥五分　紅花一錢

血竭五分　木香五分　蒼朮一錢　升麻八分　苡仁一錢

紫草一錢　矮腳樟一錢

共藥十二味、酒水煎服。

外敷藥方。

水硍二錢　杞子一兩　紅花五分　加皮八分

共藥四味爲末、小雞一只搗爛敷之。

再服下方。

木香五分　茯苓一錢　白朮五分　官桂五分　地榆八分　七厘一錢

乾薑六分　生地八分　雙白一錢　莪朮八分　甘草四分

共藥十一味、藕節一個爲引、酒水煎服。

心頭中腕（此爲大穴、番腸肚、飲食不進、血往上攻、
兩節不通、服此方。）

乳香一錢　硃砂一錢　枳殼五分　厚朴六分　雲皮二錢　茯苓一錢

故芷八分　黃芪一錢　甘草八分

共藥九味、元肉爲引、酒水煎服。

再服後方。

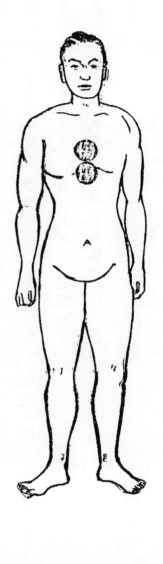

紅花八分　白朮錢半　管仲一錢　柴胡一錢　薄荷六分　大茴一錢

木通一錢　甘草四分

共藥八味、紅棗二個爲引、酒水煎服。

服之後、看他輕重、有吐不吐、如不效、再服下方。

黃芪錢半　桔梗一錢　漂殼五分　附子一錢　王岑六分　龍骨八分

丁香五分　木香五分　甘草四分　枳實四分

共藥十味、生薑一片爲引、水煎服。　如不效、再服下方。

香附一錢　木香五分　連翹八分　加皮一錢　紅花一錢　乳香五分

沒藥五分　陳皮一錢　故芷五分　甘草四分

共藥十味、童便爲引、酒水煎服。

傷于結尾（此是銅壺滴漏之大穴也、受傷者大便收、小便流、腹中疼痛、服此方。）

乳香五分　沒藥五分　升麻一錢　小茴一錢　甘草一錢　延胡一錢

熟地錢半　黃芪二錢　當歸一錢　茯苓一錢　白芍一錢　血竭一錢

陳皮八分

共藥十三味、紅棗二個爲引、酒水煎服、服後看症輕重

如何、血入小便、不必服、倘大便已收、再服後方。

共藥十四味、紅棗二個爲引、酒水煎服。

沈香五分　木香五分

白蠟一錢　甘草一錢　車前八分　桂枝八分　澤蘭八分　滑石六分

故芷一錢　猪苓一錢　丹皮一錢　小茴一錢　然銅一錢　烏藥一錢

弔瘀方

兩頭尖四分另包

共爲細末、用雞蛋白同敷。

北芥子三錢　胡椒二錢　草烏三錢　卑蔴子二錢　浙貝三錢

鮮血色、紫色、藍血色傷風、血色。紫黑色、撞穢血色、凡用止痛

刀傷藥者、先將淨布一塊、放在布面托緊、待藥氣行、血自止者可

— 110 —

矣。不止者、必是暈穢之血、用符一度、火化灰、取灰和藥研勻敷

患處、可止矣。

跌打刀傷良方選錄

跌打止痛方（外搽內服三分）

人參一錢　珍珠三分　血竭一錢　朴硝二分　血珀五分

乳香三分　大王三分　甘草一錢　田七錢半　熊膽六分　梅片五分

正紅花錢半　沒藥四分　山羊血一錢　紅王二分　公煙棗一錢、

猴子棗一錢　人中白二錢　正牛王一錢　頂玉桂五分

此方百發百中、各藥共為細末。

— 111 —

跌打止痛第一方散

正川麝三分　　山羊血三錢　　南星一錢制裳　　羌虫五分　　梅片五分

金邊土鱉二錢　猴子棗二錢　　澤蘭錢半　　　甘草錢半　　正人參二錢

龍延香錢半　　大王三錢　　　半夏一錢製　　正牛王二錢　公煙棗錢半

歸尾二錢　　　正熊膽錢半　　正血竭二錢　　自然銅三錢　田七五錢

珍珠七分　　　沒藥錢半　　　人中白三錢　　血珀一錢　　桃仁二錢

莪朮二錢　　　龍鬚板三錢　　硃砂二錢　　　地龍四條　　上玉桂一錢

北芥子錢半　　蘇木三錢　　　乳香一錢　　　紅王一錢　　土狗二錢酒製

朴硝四分　　　紅花三錢

此方三分食、二分搽傷口、但婦人有孕、不用麝香埋、太平方分男女兩便、用車前木通燈心煲水食之、此方爲丸亦合、每個二錢。

凡傷乳膀脈門氣門伸手吞氣痛。

瓜蔞霜三錢　桔梗二錢半　木香錢半　北芥子三錢　法夏錢半

桃仁四分打　紅花二錢　枳殼錢半　青皮二錢

陳皮錢半　田七末一錢沖

淨水煎服童便沖。

此方擋藥跌打用之韭菜汁開藥方。

生南星三錢　乳香二錢　三稜二錢　生紅花二錢　生歸尾二錢

莪朮二錢　猪苓三錢　生草烏二錢　血竭五分　生川烏二錢

澤瀉三錢　沒藥二錢　生地四錢　生半夏三錢

跌打止痛方

田七末二錢另包後下　乳香二錢　紅花二錢　血竭五分沖服

莪朮錢半　赤芍三錢　自然銅二錢　故芷錢半　蘇木二錢

澤蘭二錢　桃仁八分　桔梗四錢　大王三錢　沒藥三錢

歸尾二錢　杞子一錢

共爲末脚加牛膝　頭加川芎　手加桂枝　中步加桔梗　腰加杜仲

小便不通、加生軍、木通、車前各一錢正可也。

跌打止痛方

川麝二分　大田七二錢　乳香三錢去油　沒藥三錢　正金乃膽五分

舊洒炮

各藥共爲細末、煉蜜爲丸如綠豆大、硃砂爲衣、大人服十粒、小兒服

五粒、孕婦忌食。

駁骨跌打方

生軍三錢　灸芪三錢　灸黨三錢　白芷三錢　川芎二錢　半夏二錢

南星二錢　川烏二錢　草烏三錢　細辛一錢　黃芩二錢　王柏二錢

甘松二錢　獨活三錢　防風二錢　琥珀五錢　熟地兩半　生地兩半

王精二兩半　羗活二錢　甘草二錢　大戟六錢　碎補五錢　續斷三錢

絲子三錢　杞子四錢　銀花四錢　紅花二錢　蒼朮三錢　白芍二錢

澤蘭二錢　澤瀉二錢　雙白二錢　桔梗二錢　匈籐四錢　荊芥二錢

以上共為細末、用開搽汗。

淨水煎服

治小兒跌打食方（無瘀尚痛用此方）

延胡　陀僧　硫礦　蟛蛸各二錢

絲瓜絡七分　大原地二錢　淮牛膝一錢　川續斷一錢　蒲王八分

製乳香七分。（燈心炒去油）　骨碎補一錢　威靈仙一錢

製沒藥七分。（燈心炒去油）　當歸枝一錢　酒川芎七分

獨活一錢　歸身二錢　大田七末五分沖服　炙北芪三錢　赤芍藥一錢

淨水二碗煎至一盅、沖田七末再飲酒一杯。

治小兒跌打食方（有瘀用此方乃合）

絲瓜絡七分　大生地錢半　乳香七分（燈心炒去油）　川續斷八分

紅花五分　沒藥七分（燈心炒去油）　碎補八分　桃仁十粒打爲泥碎

正田七五分沖服　當歸枝一錢　川芎六分　獨活八分　赤芍藥一錢

當歸身一錢　淮牛膝一錢　炙北芪三錢

淨水二碗煎至一盅、沖田七末服之、後飲酒一杯。

跌打四肢腫痛方

續斷三錢　碎補二錢　枳殼一錢　紅花二錢　佛手一錢　防風二錢

桃仁二錢　羌活二錢　陳皮六分　木通一錢　乳香八分　沒藥八分

蒲王一錢　白芷三錢　獨活一錢　石耳一錢　蘇木二錢　延胡二錢

戒食豆腐雞蛋、用水煎服、臨服之時、加酒三四盅、過兩個時辰、回渣煎服。

跌打生肌補血湯（治損發爛久如不全愈食方）

炎黨二錢　飯朮錢半　白茯一錢　歸身錢半　酒芍錢半　熟地錢半

香附錢半　炙草八分　桔梗錢半　貝母錢半薑汁炒　北味一錢

如有口乾加麥冬一錢　有寒熱加柴胡一錢　膿水清者加炙草三錢

骨肉不生者加白歛一錢　玉桂一錢　傷口有痛加川芎一錢

口内有痰者加川貝母錢半　製半夏錢半　按脈加減煎服。

治跌打刀傷大小便不通方

澤蘭二錢　江子肉五分　沒藥錢半　赤芍一錢　大王一錢　桃仁十粒

枳殼一錢　白朮一錢　歸尾八分　生地二錢　紅花二錢　車前二錢

木通二錢

淨水煎服。

治跌打損傷未破食方

歸尾一錢　紅花一錢　桃仁一錢　川貝一錢　桂枝一錢　霍香一錢

生枝一錢　蘇木三錢　乙金一錢　常山一錢　沒藥一錢　加皮一錢

柴胡一錢　檀香一錢　降香一錢　田七一錢另包　沈香一錢

白貝木耳三錢　丹皮二錢　杜仲二錢　車前一錢　木通二錢

生軍二錢　錦王五錢另包　然銅二錢　歸身一錢　秦艽二錢後下

黑丑一錢　麝香五厘另包　土鼈錢半　桔梗二錢　香附二錢

砂仁一錢

倘症重者加童便一碗、生銹銅片三兩、炒銅片酒水各半、童便沖服、此方重症乃可服、勿視爲輕、但孕婦用此方、不可用麝香、緊記：頭加蒿本、各傷加各藥、此方治跌打損傷未破者、功能散瘀活血、雖氣已絕、打去一牙灌之亦合、此少林方也、凡跌打損傷而氣已絕、牙關緊閉、先用半夏在兩腮邊擦之、牙關自開、急用熱酒沖白沙糖二三兩灌入、不飲酒者、水服亦可、愈多愈妙、無論輕重症、皆可免瘀血攻心、至穩至靈、不可輕視。

如氣絕不省人事、急用生半夏研末水調如黃豆大、鼻吼立能蘇醒、男

左女右、醒後鼻痛用老薑汁擦過、即不痛也。

先用活生雞連毛破開腸肚、不用著水、敷傷口處、雖至垂危、只要胸

前微溫、即時立醒、然後用藥治之、仍服白糖水飲為要。

野菊花連根陰乾再用一兩加酒童便各一盅碗、煎服、但有一線之氣、

無不治也。

治跌打食方

澤蘭一錢　歸尾二錢　莪朮一錢　赤芍二錢　乳香一錢　沒藥一錢

桃仁八分　王岑一錢　正田七末一錢另包　蘇木二錢　紅花一錢

生大王一錢後下　正血竭錢半另包　白貝木耳二錢

淨水煎服、另包沖藥水服。

頭加川芎三錢　胸加桔梗三錢　手加桂枝三錢　足加牛膝三錢

腰加杜仲三錢　如大小便不通加朴硝二錢

此田七、血竭二味用好酒開後、煲好藥水沖埋、此二味服、緊記患處所宜用也。

治跌打消腫止痛水藥方

海螵蛸五分　蒙石二分煆另包　牛王五厘另包沖　珠末五厘另包沖

生地四錢　生枝三錢　乳香二錢　然銅二錢

紅花二錢　歸尾一錢　澤蘭四錢　正麗參一錢

田七末二錢另包沖　正龍延香一錢沖服　土鼈二錢

淨水煎服。

治跌打通肺腑方

西蓁芃五錢　蘇木二兩　黑丑一兩生熟各半　桃仁二兩去皮尖

尖檳一兩　三稜一兩酒炒　白附一兩　木香五錢

紅花七錢　烏藥六錢　巴豆六錢酒炒

用酒水各半煎服、若大便不通、用溫和水浸大王一兩沖服即好、如不

瀉另尋別方。

治跌打傷不見血方

歸尾二錢　莪朮三錢　桃仁二錢　乳香三錢　生地三錢

沒藥二錢　枳實三錢　羌活錢半　王岑三錢　紅花錢半　蘇木三錢

赤芍二錢　白貝木耳三錢　浙貝三錢　田七二錢另包沖

酒水各半煎服、後用料酒開藥、渣搽傷口處。

治跌打受傷不思飲食方

炙黨二錢

飯朮一錢　炙草七分　陳皮錢半土炒　茯神錢半

當歸二錢半土炒　澤瀉錢半　厚朴八分　淮山錢半土炒　扁豆一錢

查肉二錢　乙金二錢　神麯二錢　佛手二錢　柴胡二錢

大天冬三錢　　淨水煎服。

治跌打食方

澤蘭三錢　莪朮三錢　故芷二錢　歸尾三錢　蘇木三錢　桃仁錢半

三稜二錢　紅花二錢　生軍四錢　赤芍二錢　乳香二錢　沒藥二錢

血竭錢半　田七末二錢另包沖　酒水各半煲好沖雙料酒服。

頭傷加川芎　手腕傷加血梗　腳傷加牛膝　肚傷加枳殼　腰傷加杜仲

倘或大便結加大王朴硝、小便不通加車前木通、立效如神。

治跌打刀傷止痛食方

甘草一錢　蘇木二錢　乳香一錢　沒藥一錢　朴硝五錢另包沖　煎水撞酒服。

紅花一錢　歸尾一錢　生地三錢　田七末二錢另包沖

治跌打刀傷大小便不通方

生地二錢　紅花二錢　車前一錢　淨水煎服。

赤芍一錢　大王一錢　桃仁十粒　枳殼一錢　白朮一錢　歸尾八分

治跌打日久散瘀血方

當歸　生地　枸杞　牛膝　白茯　山藥　天冬　麥冬

白朮　防風　獨活　杜仲　故芷　葫肉　五加皮　虎骨

蓯蓉

以上每味貳錢、酒水各半、一碗煎至大半碗沖服。

治跌打食方

蘇木三錢　生軍三錢　故芷錢半　澤蘭二錢　血竭一錢　毛仁八分

赤芍錢半　三稜一錢　生花二錢　莪朮一錢　沒藥二錢　枳殼錢半

桔梗三錢　乳香二錢　田七末一錢另包沖　清水煎服加酒一杯。

治跌打食方

澤蘭二錢　黃芩錢半　毛仁錢半　歸尾二錢　血竭二錢沖

蘇木錢半　乳香錢半　細辛錢半　紅花二錢半　杜仲二錢　生軍錢半

故芷錢半　枝子錢半　莪朮錢半　紅曲錢半　沒藥二錢　三稜二錢半

續斷二錢　獨活錢半　碎補一錢　川芎一錢制　桂枝一錢　土鱉錢半

然銅錢半　丁香一錢　赤芍錢半　草烏一錢制　江子肉五分

田七二錢沖

此方用酒水各半仝煎、好酒沖食即愈。

治跌打食方

澤蘭三錢　乳香二錢半　血竭二錢　莪朮二錢　故芷二錢　赤芍二錢

歸尾二錢　蘇木二錢　生軍二錢後下　沒藥二錢去油

桃仁二錢去油　田七末二錢沖　酒水各半煎服。

治跌打食方

紅花　歸尾　桃仁　川貝　桂枝　霍香　生枝　蘇木

乙金　常山　沒藥　加皮　柴胡　檀香　降香　沈香

田七末沖　以上各一錢

白貝木耳三錢　丹皮二錢　杜仲二錢　車前一錢　木通二錢

生軍二錢　然銅二錢　歸身一錢　黑丑一錢　錦王五錢另包

蓁芃二錢後下　倘症重加童便一碗、生銹銅片三兩、將銅片炒水、酒水

各半、童便沖服即愈。

跌打敷方選列

治駁骨對時全愈方

鳳尾香六兩　川椒二錢　生南星三錢　生葱頭五錢　生枝子二錢

生羌活三錢　　大還魂三兩　　五加皮三錢　　生川烏三錢　　續斷三錢

當歸二兩　　文艾四錢　　生草烏三錢　　生半夏三錢

共為細末、用地龍五錢、生雞仔一只、連腸肚鎚爛共藥末敷傷口即愈。

治跌打敷方

生南星　生王岑　生草烏　生大王　生澤蘭　生王栢　生桂枝

生乳香　生沒藥　生不撥　生獨活　生川烏　生半夏　生北芥

生薑王　生歸尾　生枝子　生續斷　生防風　貝風荷　紫　蘇

薄荷葉　地龍　各五錢共為細末、用老薑葱鎚爛、要料酒和勻灰麵同煮。

治駁骨敷方

靈仙錢半　生枝子錢半　續斷錢半　文蛤三錢　生玉柏錢半

羌蠶錢半　生川烏錢半　邊桂一錢　澤蘭錢半　生半夏錢半

碎補錢半　加皮錢半

共爲細末、用生雞仔一只、料酒和藥敷之。

治跌打續筋駁骨方

生南星　獨活　桂枝　澤蘭　生枝子

生半夏　羌活　粗桂　血竭　防風

川加皮　續斷　然銅　生沒藥

碎補　乳香　紅花　北辛　川椒　生草烏　赤芍　石葛補

歸尾

每藥五錢、共爲細末、加薑葱灰麵雙料酒、煮糊敷患處。

治跌打已破口者（無論傷口大小人事不省皆合）

白附子十二兩

明天蔴一錢　羌活一錢　防風一錢　白芷一錢　生南星一錢薑汁炒

服三錢、不飲酒者滾水亦可、起死回生、嘔吐者難治。

此藥敷傷口、如膿多者用溫茶避風洗淨再敷、無膿不必洗、另用熱酒沖

或傷損口潰爛進風、口眼窩斜、手足扯動、形如彎弓、只要心前微溫、

以上藥料須揀選明淨、同極研為細末、收好用小口磁器樽以蠟封固好

、不可洩氣、如無濕爛、不能收口、用熟石羔二錢、黃丹三分、共研

為細末、加入敷之。

治跌打破口傷方

用龍眼核剝去光皮、不用、將核極研細末、摻瘡口即定痛止血、如口渴者不可飲水、但食膩之物解其渴、更忌食粥食飯、則血必湧出而死、或用玉真散最妙。

用魚子蘭葉更妙、搗融敷立即收口、接骨傷口、寬大者加生鹽少許、第二次敷之、不用鹽、其效非常、功在諸方之上。

用木桂花（又名月月紅）取葉搗爛敷之、立能止血消腫、雖斷筋亦可續回。

用葱白沙糖等分鎚爛研如坭敷傷口、其痛立止、又無疤痕、屢試如神。

用生半夏研末敷之、立即止痛、其口且易埋。

用生松香熟松香和勻敷之立愈、如神、或加生半夏末亦可、此軍營急救方也。

－131－

止血敷方

用瘦豬肉切厚片貼上、無論傷口大小、流血不止者、立效如神、或用豬皮亦可。

急救止血方

或用穿山甲片炒枯研末、候冷敷上、此血即止、凡身上毛吼無故流血不止、亦俱有效也。

用草紙燒灰、候冷敷上亦止、老薑燒存性、灰候冷敷上亦止、神效。

治跌打接骨敷方

用杉木炭研極細末、用白糖蒸極融化、將炭末和勻、攤紙上貼之、無論

破骨傷筋、斷折手足、敷數日可愈、屢試屢驗、不可輕視、忌食生冷毒物、無杉木炭用杉木燒枯亦可、凡骨斷痛者、先用鳳仙花根一寸以上、肥大者爲佳、磨酒服之、操動則不知痛、然後可用藥治、或用麻藥敷之、亦可不痛也。

治跌打傷筋敷方

用韭菜鎚爛敷過一夜即愈、或照前月季花及碎瓦片方治之亦可。用旋福花根鎚汁滴入並敷、日換三次、敷至半月、雖骨折筋斷、其效如神。

跌打傷損縮筋年久不愈方

用楊梅樹皮曬乾研末和勻、用頂好酒蒸熟調敷、用布札好、每日一換、不過三五次即愈、屢試屢驗、不可輕視。

治跌打青腫敷方

用整塊生大王用生薑汁破磨敷之、一夜止者轉黑、黑者即白矣。一日一換、其效如神。

治跌打損傷愈後行動不便敷方

用罐盛小便火上燒熱、時時薰之、薰至數次、即愈、有人手骨跌斷、好後其手硬不能活動、照此薰之、平復如常、或用雞腳骨燒枯研末敷之即好。

跌打傷眼睛敷方

凡眼睛打傷打出或跌傷或碰傷或火傷或炮傷、用南瓜囊搗爛、厚封、外

用布包好、勿動即消腫痛、如乾則再換、如睡瞳人未破、仍能視也、南瓜愈老愈好、有鮮地黃處、地黃亦可、南瓜北人呼為矮瓜。

用生豬肉一片以當歸亦石脂二味碎末摻肉上貼之、拔出瘀血眼即愈應效。

治閃跌傷手足方

用生薑葱白搗溶、和灰麵炒熟敷之、或用大王和生薑汁磨敷之更妙。

治跌打損傷濕爛不乾敷方

用羊皮金紙面貼之、貼傷處過夜即好、神效之至、用寒水石二錢煆研末敷之、立即見功。

治跌打損傷碎骨在內作膿方

用田螺鎚爛加酒糟和勻、敷四圍、中間留一吼、其膿出矣。

跌打破口各方治之。

治騎馬傷股破爛方

用鳳凰衣即孵過雞蛋殼新瓦上焙枯研末、用麻油和勻、搽敷即愈、或照

治跌打增補止血補傷敷方（刀箭傷馬踢跌傷一切無

不效也）

生白附子十二兩　白芷　天麻　生南星　防風　羌活　各一兩、共爲細

末、就破爛處敷上、傷重用黃酒浸服數錢、青腫者水調敷上、一切破爛

皆可敷之即愈。

治跌打舊患復發敷方

薑王一錢　不撥二錢　邊桂錢半　碎補一錢　川烏二錢　細辛一錢

羌活二錢　谷下二錢　續斷二錢　加皮二錢　老松二錢　五焙二錢

三稜二錢　共爲細末煮敷之。

治跌打敷方

生南星　生王岑　生草烏　生澤蘭　生大王　生沒藥　生羌活

生不撥　生獨活　生川烏　生半夏　生北芥　生薑王　生歸尾

生桂枝　生續斷　生王栢　生枝子　生乳香　生紅花

各味每三錢、共爲細末、加老薑葱頭料酒灰麵煮糊敷之即愈。

治跌打敷方（先用薑葱酒洗之、後用此散敷之、不可露風。）

鳳尾六兩　川椒二錢　生南星五錢　生葱頭二兩　生枝子一兩

生羌活 三錢　大還魂 三兩　五加皮 五錢　生草烏 五錢　續斷 五錢

當歸 二兩　文艾 五錢　地龍 一兩　防風 五錢　薑王 五錢

荊芥 五錢　薄荷葉 五錢　紫蘇葉 五錢　大風艾 五錢　邊桂 五錢

三稜 五錢　老松節 五錢　小還魂 五錢　香附 五錢　五焙 五錢

生大王 五錢　生薑王 五錢　貝風荷 五錢　北辛 五錢　石菖浦 五錢

生王岑 五錢　文蛤 五錢　天麻 五錢　象皮 二兩　薑皮 五錢

金邊蜈 一兩　澤蘭 五錢　紅花 五錢　生半夏 五錢　生川烏 五錢

治跌打放血敷方

生南星　三羌　澤香　白芍　生半夏　白厥

各五錢共爲細末、灰麵二兩炒黃色、用酒煮三四滾成糊敷患處。

治跌打敷妙方

生南星錢半　碎補二錢　桂尾三錢　莪朮三錢　甘白松錢半

然銅二錢（醋炒）　蘇木三錢　續斷二錢　生草烏錢半

紅花錢半　土鱉二錢　田七末二錢另包　生半夏四錢

風艾二錢　薑王三錢　枝子二錢　生川烏錢半

共爲細末、老薑葱頭先炒乾後下藥粉、全埋好酒敷患處、或重傷加麝

香二分爲心、又加龍眼樹、大羅傘、顚茄強、小羅傘、澤蘭、莪朮、

莪不食、治人頭瘡方即愈。

治跌打續筋駁骨總方

生南星　羌活　桂枝　澤蘭　生半夏　獨活

— 139 —

生沒藥　粗桂　血竭　乳香　續斷　防風

然銅　碎補　歸尾　山枝子　加皮　赤芍

薑皮　紅花　生川烏　生草烏　川椒　北辛

每藥各五錢、共為細末、另加薑葱灰麵雙料酒煮糊敷患處。

治跌打消腫止痛敷方

生南星三錢　生川烏三錢　生乳香四錢　鬧楊花五錢　川加皮五錢

牙皂五錢　王岑五錢　續斷五錢　生軍一兩　生半夏五錢

生草烏三錢　生沒藥四錢　生茄根三錢　生梔子一兩　章香五錢

碎補五錢　薑王一兩　白芍四錢　紅花五錢　血竭四錢

川椒五錢　桂枝三錢　王栢五錢　白芷五錢　歸尾三錢

澤蘭一兩　枝子末一兩另包　田七末三錢另包

— 140 —

脚傷加牛膝一兩　頭傷加川芎五錢　腰傷加杜仲三錢　故芷三錢

大茴三錢　胸傷加枳實三錢　桔梗三錢　兩脅傷加葛浦三錢

柴胡三錢　膽草三錢　背傷加靈仙三錢　烏藥三錢

肚痛有傷加青皮三錢　芥子三錢

糞門傷加木香三錢　紅腫者加澤蘭三錢　桃仁三錢

小便不通加車前二錢　木通二錢　大便不通加大王三錢

朴硝三錢　手傷加桂枝三錢　川加皮二錢　腿上傷加木瓜二錢

獨活三錢　去濕加蒼朮二錢　咳加五味子一錢　麥冬二錢

痛甚加乳香三錢　吐嘔加豆寇三錢　熱不退加柴胡二錢

前胡二錢　通氣加砂仁二錢　香附三錢　小便不利加豬苓二錢

澤瀉二錢　活血二錢　川芎二錢　當歸三錢　白芍二錢

補氣加白朮二錢　黃芪五錢　滋陰加地黃三錢　萸肉二錢

隨終斷施治無有不效、此方以歸尾、生地、枳殼、檳榔為主。

另加生薑葱鎚爛、和勻灰麵雙料酒煮糊敷患處。

治跌打敷方

生南星二錢　生半夏二錢　生枝子二錢　生木必二錢　生葛浦二錢

獨活二錢　碎補二錢　防風錢半　乳香二錢　澤蘭三錢

川烏二錢　薑王二錢　續斷二錢　草烏二錢　紅花二錢

良薑二錢　羌虫二錢　桂枝二錢　香附二錢　澤瀉三錢

用葱頭薑料酒煮成糊、用布包住敷患處、此藥共細末灰麵和勻藥末煮。

治跌打敷方

生南星五錢　羌活五錢　桂枝五錢　生半夏五錢　澤蘭一兩

山枝子四錢　獨活三錢　粗桂三錢　石菖蒲三錢　血朮二錢

生草烏三錢　續斷五錢　防風五錢　生川椒三錢　然銅二錢

川加皮三錢　沒藥五錢　歸尾五錢　赤芍三錢　乳香五錢

薑皮一兩　紅花三錢　北辛三錢　川椒三錢

牛膝五錢　田七末二錢另包　　共爲細末、用葱薑鎚爛和勻、灰麵藥

末煮成糊敷患處。

治跌打敷方（凡初醫駁骨症、定必先用此乃合）

紅花　歸尾　澤蘭　枝子　毛仁　生地

每味三錢、另加香信一兩、共爲細末、和酒糟灰麵煮敷之。

治跌打止痛妙方

樟腦三錢　川烏一錢　名異三錢　生半夏二錢　細辛一錢揀淨入

川椒一錢揀去閉口者　生坭一錢　山甲一錢炒　大田七五錢

共為細末、壯者用酒送下、每服三分、弱者二分、不止再服二分、但

破口見血者、加白蠟末五分同服可愈。

解用甘草、六豆、生薑、擂冷水服即解、有白蠟者戒食雞一百日、無

白蠟不用戒雞。

駁骨方

乳香三錢　加皮一兩　沒藥三錢　杞子三錢　鹿筋三錢　樹拐五只

碎補一錢　生大王錢半　半夏二錢　生南星三錢　生川烏二錢

田七一錢　紅曲一盒　共為細末炒過、用生雞一隻（十兩之間）用酒

去毛連腸肚鎚爛、和藥敷之。

又方

川烏四錢　草烏四錢　南星三錢　然銅三錢　黃芪三錢　白芨三錢

馬王四錢　海馬四條　乳香三錢去油　丁香三錢去油

藿香三錢去油　土鼈七只　半夏四錢　細辛四錢　冬花四錢

碎補三錢

共爲細末、用生雞仔一隻（六兩左右）、用酒去毛連腸肚鎚爛和藥煮敷之。

跌打消腫痛方

川連　沒藥　黃柏　羌活　田七　碎補　大王　紅花　乳香

血竭　歸尾　枝子　沈香　澤蘭　白芍

共爲細末、煖熱燒酒、食飯後捽患處。

跌打止痛方

赤石脂三兩二　乳香四錢　木香錢半　牛根四錢煆

沒藥四錢去油　乙金四錢　五靈脂四錢　甘草二兩　公煙灰八錢

共爲極細末敷患處。

跌打食方

故芷三錢　蘇木四錢　大王二錢　血竭三錢　桃仁三錢　沒藥三錢

澤蘭一錢　杜仲三錢　歸尾三錢　赤芍二錢　田七二錢另包

生地五錢

以上共爲細末沖服。

手加桂枝二錢　頭加川芎三錢　心痛加沈香三錢　小便不通加車前木

通一錢　大便不通加枳殼一錢　腳傷加防己苡仁各二錢

酒水煎服。

治跌打敷患處方

生川烏　生南星　枝子　乳香　半夏　羌活

紅花　田七　卑麻　沒藥　寬根籐　獨活

赤芍　桂枝　歸尾　莪朮　以上各味三錢共為末、薑

葱灰麵敷之。

治跌打食方

生軍錢半　沒藥二錢　赤芍二錢　血竭錢半　蘇木二錢

澤瀉二錢　王岑二錢　紅花二錢　歸尾二錢　莪朮二錢　桃仁一錢　川芎二錢

大小便不通加朴硝二錢另包

腰加杜仲一錢二分　　腳加牛膝二錢　　肚加桔梗一錢二分　　手加桂枝二錢

用雙蒸酒水各半煲田七二錢另包沖服。

跌打補方

川芎　羌活　川烏　桂枝　草烏　乳香

沒藥　歸尾　獨活　北芥　川椒　薄荷

薑王　南星　續斷　半夏　各一錢　川射三分另包

各藥生用共爲細末。

跌打半食半搽方

番瓜　乳香　沒藥　麻　王各二錢　共爲細末每服四分。

跌打損傷方

老鴉孫　老薑皮　半邊蓮同等葱頭鬚淨酒炒敷之。

跌打方

田七二錢沖服　　生軍一錢半後下　三稜一錢　沒藥一錢　歸尾三錢

莪朮一錢　　　　紅花一錢　　　　川芎三錢　王岑一錢

血竭錢半沖服　　蘇木一錢五分　　然銅一錢半　桃仁八分　乳香一錢

澤蘭一錢　　　　赤芍三錢　　　　故芷一錢

淨水煎服。

跌打敷方

生王岑　生紅花　生歸尾　生沒藥　生獨活　骨碎補

生澤蘭　生乳香　生枝子　生半夏　生川烏　生南星

生草烏　生月粉　生薑王　不　撥　各二錢

加老薑葱頭灰麵、雙料酒敷之即愈。

跌打方

生澤蘭錢半　生乳香四錢　香附三錢　生川烏三錢　川椒三錢

生南星四錢　生續斷四錢　生灸茯三錢　生黃三錢　生紅花三錢

生枝子三錢　萬木一錢半　牛膝五分　草烏三錢

古月一錢二分　生澤瀉四錢　生半夏三錢　生獨活二錢半

生歸尾三錢　手加桂枝　脚加牛膝　共爲細末、用雙料酒老薑葱

頭灰麵煮糊敷之。

跌打遠年老積方（切宜戒口）

田七五分　丁香一錢　陳皮錢半　正川貝二錢　砂仁四錢

乳香一錢去油　葛浦八分　沒藥一錢去油　共為細末開沙糖沖水服。

刀傷一方

桃葉　紅骨水勒丫葉　辣椒葉

如無辣椒葉用辣椒襪亦合、用三味鎚爛、用酒煮熟敷之、乃妙方也。

老年駁骨方

碎補三錢　烏藥三錢　硃砂三錢　加皮五錢　血珀三錢　蘇木三錢

麗參三錢　血竭三錢　防風二錢　元射三分　香附五錢　當歸五錢

玉桂三錢　杞子三錢　茯苓三錢　樹解五只　然銅三錢　碎石三兩

半夏五錢　乳香四錢　田七二錢　冰片四分　虎骨五兩　沈香三錢

連子三錢　沒藥三錢　紅花三錢　土鼈三錢　川蓮五錢　猴骨一只

南星三錢　川朴二錢　共爲細末每服二錢　用酒沖服。

跌打腫痛洗方

生草烏　生南星　生半夏　生川烏　川木瓜　川椒

白芷　加皮　稍皮　赤芍　桑皮　澤蘭

紅花　歸尾　柚皮　王栢　王杞　薑王

王岑　大王　靈仙　艾骨　桂枝　蘇木

碎補　乳香　沒藥　首活　續斷　乾葱頭

另加榕樹鬚、白騰頭、馬邊草、葱頭、生薑鎚爛、用酒作水煲之洗之

、後將藥渣敷患處。

跌打洗毒爛肉方

生南星一錢　生半夏一錢　穿山甲五錢　蜈蚣二條　歸尾二錢

生地五錢　　風騰二錢　　沒藥三錢　　共煲水洗三五次、無毒後、

用跌打拔毒生肌散埋口。

跌打去舊瘀食方

田七三錢沖服　苡仁二錢　澤葉二錢半　赤芍二錢　沒藥二錢

金邊土鱉錢半　莪朮三錢　桔梗二錢半　紅花四分　血竭二錢

丹皮四分　　生軍四錢　乳香二錢　白貝木耳五錢酒炒

杜仲三錢　　蘇木四錢　故芷二錢　桃仁二錢去皮　三稜錢半

枳殼三錢　淨水煎服酒沖、生軍用酒浸、要水不要渣。

跌打刀傷成毒洗方

歸尾二錢　生地二錢　草節二錢　花粉二錢　白芷一錢

連翹一錢　苦參一錢　乳香二錢　沒藥二錢　銀花蕊二錢

九里明三錢　大王三錢　枯凡一錢　王岑一錢　赤芍一錢

山甲一錢　文蛤一錢　草烏一錢　折貝一錢　鐵甲三錢

紅柳裡三錢　過江龍三錢　花椒一錢　澤蘭三錢　蒼朮二錢

用大煲煎水、分四五次洗、亦可無毒也、後用生肌散埋口。

治刀傷藥末方

乳香三錢　赤芍四錢　龍骨一錢　血竭一錢　川金一錢　石磺一錢

大王五錢　王連五錢　田七三錢　共爲末搽之。

刀傷即止方

艾葉蓉　生南星　共研末敷之即止。

跌打丸總方列於左。

還魂跌打丸天下第一方

人參三錢　乳香二錢去油　田七五錢　鹿茸三錢　熊膽三錢

木香三錢　牛黃五錢　沒藥三錢　血竭三錢　紅黃三錢

丁香三錢　元射三錢　珍珠二錢半　山羊血六錢　血珀六錢

川芎五錢　玉桂二錢　丹皮三錢　杜仲四錢　地龍三錢

乾薑三錢　香附五錢　碎補三錢　金邊土鼈一兩

澤蘭六錢　蘇木兩半　白芷五錢　然銅五錢　豆寇五錢

各藥用正貨用生蓮葉鎚汁煮糊、同前藥末放入石砍鎚乾餘下光潤者爲

丸、每個二錢、白蠟封固。

跌打丸方

金邊土鼈四錢　丁香五錢　莪朮四錢　牛王五錢　大枚片二錢

山羊血四錢　麝香八分　牙皂四錢　苦參四錢　荆芥四錢

天麻四錢　川芎四錢　藿香六錢　茯神四錢　乳香三錢　齊味。

聖藥七厘散方（專醫跌打止痛）

上硃砂一錢二分水飛淨　正麝香分二　大枚片分二　乳香錢半

紅花錢半　　沒藥錢半　　血竭一兩　　粉兒茶錢四　　人中白二錢

正田七二錢　　正珠末錢半　　正牛王一錢　　鍾乳石五分

另加尿桶邊舊瓦片取回曬乾爲末、舊者更佳。

揀選地道上藥、于五月五日午時共爲細末、磁器收貯、用黃蠟封固久

耐更妙，每服七厘不可多孕婦忌服。

藿香正氣散方

藿香二錢　白芷一錢　桔梗一錢　法夏一錢　紫蘇一錢　焦朮一錢　茯苓一錢　炙草五分

大腹皮一錢　川朴一錢薑汁炒　陳皮一錢

生薑三片　大棗二枚　淨水煎服。

五虎下西川

黑丑　錦王　朴硝　韭菜　黃全錦　以上各味、用一占半糊

埋丸、每二錢。

生肌散

龍古三文　血珀三文　田七十文　生軍五文　白芨三文　石脂二文

王栢三文　王丹三文　白虫陸文　硃砂五文　枚片五文　文蛤五文

川蓮五文　象皮三文　乳香三文　輕粉一文　血竭十文　白芷四文

沒藥二文　共爲細末。

白降丹八味

硃砂二錢　水銀一兩　白凡兩半　青凡兩半　紅王二錢　硼砂五錢

火硝兩半　食鹽兩半

升生丹六味

硃砂六錢　水銀一兩　白凡一兩　紅玉六錢　火硝一兩　青凡六錢

三仙丹三味

白凡一兩　水銀一兩　火硝一兩

蒙藥方

鬧楊花二錢　顛茄子二錢　南星錢半　生川烏一錢　生草烏二錢

半夏錢半　催干子三錢　洋煙屎五分　海馬一錢　蟬蘇二錢

不撥二錢

共爲細末、駁骨用煖酒開食、壯四分、弱三分。

醒藥仙方

黨參一兩　白椒一錢　甘草三錢　半夏一錢　茯苓五錢

葛補五分　用水煎服。

跌打消腫湯方

南星三錢　歸尾二錢　羌活三錢　然銅三錢　桂枝二錢　加皮二錢

澤瀉四錢　碎補二錢　半夏三錢　薑皮二錢　獨活二錢　乳香三錢

粗桂二錢　葛補三錢　血竭三錢　赤芍二錢　枝子二錢　川烏二錢

續斷二錢　紅花四錢　防風三錢　川椒二錢　草烏二錢　沒藥二錢

細辛二錢半　田七三錢　大王二錢　馬王四錢　蘇木二錢半

肉蔻豆二錢　馬前二錢　共為細末　金鈕頭　地膽頭

鎚爛炒香煮酒、將藥末落少許落三五次、連藥渣隔起後、將藥末煮糊、湯敷患處、全愈。

跌打消腫敷患處方

生川烏　　枝子　　乳香　　半夏　　羌活　　紅花

田七　　卑麻　　獨活　　寬根籐　　赤芍　　沒藥

桂枝　　胡椒　　澤瀉　　歸尾　　馬前　　莪朮

生南星

以上每藥各三錢、共爲細末、薑葱灰麵敷之。

起炮碼用方　　生軍末開麻油　　生玉石末　　火去皮末用

水開搽火傷用吳萸共爲細末、火油開搽。

跌打丸刀傷總方藥丸列左

跌打丸方

土龞四錢　丁香五錢　莪朮四錢　牛王五錢　大梅片二錢　山羊血四錢

麝香八分　牙皂四錢　苦參四錢　荆芥四錢　川芎四錢　催香六錢

然銅四錢　乳香三錢　黃麻三錢　生軍三錢　枝子四錢　靈仙四錢

茯神四錢　厚朴四錢　延胡四錢　熟地四錢　血竭六錢　紅王二錢

象皮六錢　牛膝二錢　木患四錢　沒藥四錢　羌活二錢　王岑四錢

紅花四錢　防風四錢　王柏六錢　歸身六錢　木香三錢　牛膝四錢

青皮四錢　草烏四錢　車前三錢　活石三錢　玉桂四錢　良薑二錢

熊膽四錢　薄荷三錢　香附四錢　彝茶四錢　柴胡四錢

花粉四錢　血珀四錢　云連四錢　加皮六錢　歸尾六錢　續斷六錢　王羌三錢

乙金四錢　桔梗四錢　生地四錢　珠末二錢　半夏四錢　細辛四錢

川烏四錢　蒼朮四錢　澤蘭四錢　蘇木一兩　三稜四錢　田七六錢

丹皮五錢　杜仲五錢　桃仁五錢

共為細末、蜜糖硃砂為丸、每個重一錢半。

跌打駁骨止痛丸方

三七一錢　牛王四分　條香三錢　木通二錢　澤瀉二錢　三稜三錢

苦參四錢　木香三錢　加皮三錢　莪朮三錢　沈香一錢　紅花三錢

車前三錢　麝香二分　丁香三錢　檀香三錢　然銅二錢　乳香四錢

土龍三錢破肚酒炒　土虎三錢破肚酒洗要中間一條線

飛虎三錢破肚酒洗　土鱉五只酒洗焙乾　金邊蜈蚣卅條酒洗煆灰

白硃砂一錢且醋七次　推車子十只酒炙即哄屈蟲

共爲細末、蜜糖爲丸、每個重錢半、硃砂爲衣、蠟封固。

跌打止痛丸方

粒花三錢　麝香五分　熊膽一錢　地龍三錢　金龜三錢　沈香三錢

半夏三錢　乳香三錢　碎補三錢　丁香三錢　蘇木三錢　血珀五錢

木香三錢　川烏三錢　續斷三錢　魚皮四錢煆　桃仁三錢

童子銓血三錢　蒲王二錢沖　赤芍三錢　沒藥三錢　冰片五分

珍珠一錢　三稜三錢　土心卅對　枝子三錢　澤蘭四錢　彝茶二錢

血竭三錢　檀香三錢　防風四錢　故芷三錢　南星三錢　生軍五錢

蕎芃三錢　田七二兩　硃砂四錢　龍骨三錢　葛補三錢　莪朮三錢

川芎三錢　再加生草烏藥于後　韓信草　巴山虎　酸微草

石　勒　駁骨草　血見愁　落地金錢

共爲細末蜜糖爲丸、每個錢五、金薄爲衣。

跌打止痛丸方

生地二兩　　當歸一兩　　川芎一兩　　牛膝兩半　　天麻兩半　　荊芥兩半

續斷五兩　　全膠五兩　　血竭五錢　　石蘭五錢　　然銅五錢　　田七二兩

琥珀二錢　　洋煙灰四錢　碎補五錢　　共爲細末蜜爲丸每個錢五。

跌打止痛丸方

生大王五錢　鳳凰腸五錢　無名異八錢　自然銅八錢　生王栢五錢

急淮子五錢　川山甲五錢　血竭五錢　　韓信草一兩　田基王五錢

駁骨草五錢　土鼈五錢　　鵝不食五錢　抓墻虎一兩　地金錢五錢

羌七一兩　　大羅傘一兩　小羅傘一兩　千斤拔一兩　川烏五錢製

― 165 ―

跌打舊傷日久作痛或天陰作痛丸方

洋煙炮四錢　大生地二兩　赤芍五錢　骨碎補五錢　續斷五錢

彝茶五錢炒　地龍卅條去頭足　小還魂五錢　白芷五錢

當歸五錢　乳香五錢　大還魂五錢　細辛半兩　山草節半兩

半夏二錢　血珀半兩後下　珠末二錢後下　川芎一兩　杜仲五錢

牛膝一兩　丹皮半兩　天麻一兩　生紅花一兩酒洗曬乾

共為末，用蜜為丸每重錢半。

治法見腰部閃跌毆打腰痛方、又母方益草熬膏為丸、每服數錢熱酒送下、十日全愈其效如神、最忌鐵器。

跌打萬應丸方（君臣藥與生草藥一百零六味）

南星五錢　乳香八錢　獨活三錢　川芎三錢　川烏三錢製　地龍三錢

桃仁一兩　續斷七錢　生地二兩　草烏四錢製　然銅八錢　延胡七錢

乾薑三錢　祈艾四錢　杏仁五錢去皮尖　田七二兩　寄奴半兩

靈枝四錢　不撥四錢　香附四錢　碎補七錢　血竭八錢　土鼈八錢

五倍子半兩　桂枝七錢　沒藥八錢　半夏五錢　紅花二兩

桔梗四錢　白木耳半兩　澤蘭八錢　蒼朮五錢　冰片七錢

歸尾二兩　枝子一兩　丹皮五錢　細辛五錢　木必兩半　莪朮八錢

防風五錢　丁香四錢　生軍一兩　蒲王四錢　赤芍八錢　杜仲四錢

藕節七錢　蘇木八錢　加皮八錢　王栢五錢　地骨半兩　三稜七錢

羌王七錢　故芷三錢　麻王五錢　白芨八錢　芥子一兩

牛旁根七錢不用　白芷七錢　羌活五錢　首烏五錢　王岑七錢

春砂三錢　王羌五錢　桂枝四錢　桔實五錢　京柿四個炭

豆扣花一兩　另加生草藥配合

千打鎚　　了哥王瘡科　雞骨香　亞婆巢　駁骨丹　英雄草

韓信草　　駁骨消　　過江龍　半邊蓮　半風荷　鐵線草

霸王草　　川破石　　血見愁　牛榜草　千根拔　過江風

小金英　　小還魂　　寮丟竹　大還魂　五爪龍　馬邊草

大羅傘　　田基王　　鵝不食　麒麟尾　小羅傘　金英根

馬胎草　　倒扣草　　雞眼頭　辣　了　入地金牛　鳳仙花

夜合樹皮　豆鼓羗　　阜麻根葉吊惡血

倘或不足卅六味、則採四方梗對門葉者湊足卅六味、不識者不用、求
其有梗是也、共爲細末、蜜爲丸、每個重二錢。

跌打丸

玉桂一錢　金邊蜞十對　生地半兩　桃仁五錢　乳香三錢去油

大田七二錢　血竭五錢　枝子五錢　羌活四錢　三稜五錢

冰片一錢　川木瓜二錢　上沈一錢　川射錢半　沒藥二錢去油

蘇木五錢　延胡半兩　血珀五錢　白芍二錢　人中白二錢

然同六錢醋贊七次　乙金二錢　桔梗三錢　木香二錢

川牛膝二錢　金耳環三錢　續斷二錢　川烏五錢　阿膠一兩

蘇珠錢半　熟地一兩　金雞納二錢　降香一錢　地骨五錢

以上君臣藥卅四味、另加生草藥列于左。

過江龍　大羅傘　小羅傘　雞骨香　未開眼老鼠仔新瓦煅灰

過江茸一條用水埕仔煅灰

連君臣藥合共四十味共為細末、用蜜為丸、硃砂為衣、每個重二錢。

－ 169 －

跌打丸第一方

高麗參二錢　防風三錢　丁香二錢　蘇木六錢　澤瀉二錢　名異四錢

玉桂二錢　熊膽錢半　歸身四錢　沒藥四錢　枳殼三錢　生地六錢

土鼈四錢　續斷六錢　三七半兩　乳香一錢　然銅四錢　木通二錢

川朴三錢　黃檀香半兩　乙金四錢　甘草四錢　白丁香二錢　血竭四錢

血珀一錢　桃仁六錢　陳皮二錢　紅花三錢　羌活四錢　土狗二錢

白蠟二錢　條芩二錢　赤芍四錢　沈香半兩　木必仁二錢去油

一共為細末、用蜜為丸、每個重三錢。

跌打丸方

澤蘭三錢　天麻二錢　桃仁三錢　白芷二錢　香附二錢

土鱉三錢　歸尾三錢　乳香錢半去油　沒藥三錢去油　防風二錢

血珀三錢　南星二錢

續斷三錢　紅花二錢　然銅三錢　莪朮三錢　川烏二錢　錫仲五錢

田基王四錢　碎補三錢　羌活二錢　川射殼五個　半夏二錢　澤瀉二錢

山羊血四錢　名異四錢　牛艮五錢去毛　血竭二錢　田七三錢

共為細末、用蜜為丸、硃砂為衣、每個重三錢。

跌打丸方

生花　枝子　自有生草藥、共為細末、蜜為丸、每個二錢

乳香三錢　生軍六錢　丁香五分　白芷　沙薑　歸尾

土鱉六錢　田七二錢　沒藥三錢　羌王六錢　甘松六錢　莪朮三錢　莪朮三錢

跌打丸方

三稜錢半　千七三錢去煙　紅花錢半　歸尾二錢　川斷二錢

桂枝三錢半　羗王三錢　碎補二錢　烏藥二錢半　枝子三錢

羗活錢半　川朴錢半　生軍三錢　然銅二錢半　靈仙二錢半

血竭二錢　加皮二錢　沒藥二錢半　靈枝錢半　桃仁二錢

延胡錢半　丁香五分　田七一錢　甘松三錢　名異二錢半

赤芍二錢　澤蘭三錢　杜仲二錢　沙薑三錢　莪朮錢半

乳香三錢　共為細末、用老蜜為丸、每個二錢。

跌打丸方

紅花一錢　荊芥四錢　莪朮錢五　白芷一錢　然銅炮五錢

澤蘭五錢　田七三錢　碎補三錢　蘇木五錢　枝子五錢　羌活五錢

細辛六錢　草烏五錢酒炒　防風五錢　三稜三錢　桃仁六錢　桔梗六錢

歸尾八錢　乙金三錢　　沈香四錢　續斷四錢　香附五錢

石脂四錢　血竭二錢　血珀二錢　沒藥二錢五　枚片錢五

又共生草藥四味、共為細末、蜜為丸、每個二錢、硃砂為衣、用雙料酒

童便開服、加蘇木五分。

跌打刀傷萬應靈寶丹丸

珍珠五分　碎補二錢　乳香二錢　細辛二錢　赤芍二錢　羌活二錢

田七四錢　猴骨四錢　桃仁二錢去油　茸膽三錢　玉結三錢

防風一錢　茯苓二錢　寄奴二錢　人參六錢　苦參二錢　紅王三錢

王柏一條二錢　續斷二錢　洋泥三錢　麝香五分　檳榔二錢

血竭二錢　硃砂三錢　牙皂二錢　然銅三錢醋炒　沈香三錢　木香三錢

以上各藥、共爲末、加蜜糖、用二兩豬油仝煉爲丸、用金薄二張爲衣

土鱉三錢　朴硝二錢　牛王二錢　冰片

、每個重錢五、童便開酒服。

跌打止痛正用方。

自然銅二錢　桔梗四錢　赤芍三錢　桃仁錢半　沒藥三錢　歸尾二錢

澤蘭錢半　杞子一錢　田七一錢　大王一錢　血竭五分　蘇木二錢

乳香二錢　莪朮錢半　故芷錢半

用水煎服、如埋散食亦合、此方頭傷加川芎、喉傷加猴子棗、腔傷加

桔梗、肚傷加丹皮、腰傷加杜仲、手傷加桂枝、腸傷加魚膠、牛王、

珠末、索脈傷加北高參三錢、腳傷加牛膝、傷重牙關緊閉、加土木人

— 174 —

參二錢、先用通關散吹鼻、有咳嗽打者有救、如無難救也、此症要者

加重錦王朴硝、百發百中、切宜戒口。

跌打遠年老積方

田七五分　香附三錢　沒藥一錢去油　乳香一錢去油　川貝二錢

丁香一錢　藿香一錢　小茴錢半　菖蒲八分　砂仁四錢

陳皮錢五　青皮一錢

共為細末沙糖沖服。

跌打藥膏方列於左

萬應跌打藥膏方（正用）

然銅三錢　澤蘭三錢　烏藥二錢　蒼朮錢半　生南星三錢

樟腦三錢　硃砂二錢　沒藥二錢五　生半夏三錢　王連三錢

白芷錢五　文蛤三錢　亦石脂三錢　血竭三錢　王栢三錢後下

乳香三錢　松香一兩　黃蠟六兩先下　冰片二錢五後下

面粉六兩　牛王錢半後下　琥珀二錢後下　田七三錢後下

桂枝四錢　香附二錢　象皮一兩　地龍五錢　桂皮二錢

川芎三錢　白芍二錢　杜仲二錢　牛膝五錢　丹皮二錢

桔梗二錢　山甲五錢煆　鳳凰衣六只　金邊蜈四錢　珠末二錢後下

靈仙二錢　青皮二錢

共為細末、用豬鬃煮成膏。

跌打藥膏方

白歛四錢　　龍骨四錢　　血竭三錢另包　　彝茶三錢　　白蕊二錢

石脂二錢　　熊膽六分另包　　珊瑚三錢　　瑪瑙三錢　　連翹四錢

罡片六分另包　　牛子三錢　　花粉三錢　　山花三錢　　田七三錢另包

血珀三錢另包　　甘石五錢　　黃蠟三兩　　白蠟三兩　　白川蠟三兩

澤蘭三錢

共爲細末、用阜麻油十二兩、煮黑爲度、先落黃蠟、後落白蠟、煮熔

後落藥末、煮成膏。

跌打接骨藥膏方

當歸七錢五　　川芎五錢　　乳香二錢五　　沒藥二錢五　　木香二錢

川烏四錢半　　黃香六兩　　骨碎補五錢　　古銅錢二錢　　以前仝法

共爲細末入香油兩半、用成膏貼患處、雖骨折筋碎，能續如神。

又方

旱公牛角一人火次乾一層剝一層　黃米麵不拘多少喬面亦可

川椒六七粒　榆樹白芨不拘多少　楊樹葉不拘多少

用共研末、要極幼細、乃可以陳釀醋契成稀爛糊、用青布攤貼、再用

長薄柳木片纏住、時聞骨內響聲不絕、俟無響即接、如牛馬跌傷及樹

木皮風吹折者、以此藥治俱效、又用古銅錢燒紅載入好醋內、再炮再

浸、連浸七次研末、用酒沖服二錢、傷大者服三錢、其骨自接、如無

古銅錢、新錢亦可、不如古銅錢之妙、有人用雞足折斷、如法試之、

果能接續、大紅月丹又名丹桂花、採花瓣陰乾研末、一次一厘、好酒

調服、蓋被一個時辰、渾身骨響、此是接續、不必畏懼、應效如神、

用雞公一隻、十兩左右、白毛烏骨者更妙、用手切斷頭草刀割下、不

用水乾拔去毛、草刀割開肚臟、不用剝下皮、去骨、將肉放石砍內、

加五加皮二兩、骨碎補二錢、桂枝一錢、生大王三錢、檀香三錢、共爲末、仝搗融爛、先將傷骨整好、將藥敷上、將雞皮包住、在外再水松皮夾好、過一對時取去、久則必生多骨矣、又用五加皮四兩、小雄雌雞一隻、（去毛連骨不去血不佔水）仝雞搗極爛、敷斷處、骨即發響、聽至不響、即將藥取去、則生多骨矣。

又用螃蟹一二只生搗爛、滾水沖服、極爲神效、醋再燒再浸、連浸製五次、刀割開爲末、每服三錢、好酒送下、雖骨折筋斷不可與者、亦效如神。

跌打生肌膏方

珍珠一錢　田七一錢　血珀二錢　血竭三錢　石脂三錢　川蓮三錢

彝茶三錢　王栢三錢　丹頭三錢　黃丹三錢　血而三錢煆　白芨三錢

乳香三錢　沒藥三錢　龍骨二錢煆　象皮二錢　共研細末　生地一兩

當歸一兩　卑麻一兩　木必一兩

麻油五六兩、用鑊煮之、各藥煮至黑色爲度、去渣、另溶白蠟五錢、

黃蠟五錢、再煎蠟溶去火毒後下藥末攪勻成膏、臨用時加麝香冰片各

三分、攪藥一兩。

萬應跌打損傷爛肉藥膏方

生南星一錢　舊松香一兩　上梅片二錢　沒藥錢半　生半夏二錢

玉柏一錢　彝茶錢半　朴硝二錢　亦石脂錢半　血竭錢半

白芷一錢　黃蠟六兩不計　文蛤一錢　麵粉六錢　黃蓮一錢

乳香錢半　硃砂一錢　樟腦二兩　田七一錢

豬羔十兩不入計　正牛王　琥珀　正珍珠末

白蠟四兩不計　正川射　中乳笋三錢　安息油　熊膽

生肌散二錢　白芨錢半　象皮四錢　雄王精一錢　爲細末用豬羔煮

加入、雞蛋罩之、取回渣。

生肌藥膏方

嫩松香一兩　白蠟一兩　白蜜一兩　豬油二兩

乳香三錢去沙坭炒爲末入舌楂　沒藥三錢以上乳香製法。

另包珍珠末二錢要正珍珠、自研另包血珀二錢爲末。

先用豬油去淨渣、落白蠟松香煮至溶清煙起、另取銅殼慢火煮白蜜、

起大泡、後入豬油松香、白蠟冲勻、隨下各藥末攪勻冷水座住、過去

火氣用。

爛肉跌打萬應藥膏方

安息油二錢　　乳香三錢　　沒藥三錢　　生南星二錢　　黃蓮二錢

白芷二錢　　亦石脂三錢　　硃砂二錢　　王栢二錢　　生半夏二錢

文蛤二錢　　樟腦四兩　　正田七二錢　　血竭三錢　　冰片二錢

白松香二兩　　龍胎十隻　　麵粉一兩二　　黃臘十二兩　　正珠末二錢

象皮陸錢　　金邊土鱉四錢　　琥珀三錢　　中乳笋四錢　　牛王二錢

彝茶二錢　　白芨枝二錢　　雄黃精二錢　　川射三分　　朴硝二錢

生肌散三錢　　熊膽三錢　　白臘四兩

共爲細末、開豬羔二斤雞蛋十只、同煎油、要油不要渣、和暖油、方

落藥散、不得火猛。

跌打刀傷經驗散瘀藥酒方

木瓜五錢　生地二兩　金龜一兩　川芎五錢　延胡三錢　牛膝五錢

風行五錢　桂枝五錢　靈芝三錢　乙金五錢　沒藥五錢　杜仲六錢

碎補六錢　蓁芄五錢　獨活五錢　續斷五錢　赤芍五錢

山枝子五錢　田七二錢　另加生草藥列下

千打鎚　將軍甲　紅柳褹　地金牛　雞骨香　韓信草　過江龍

六耳草

各生草藥曬乾、各味取五錢切片、同埋上方君臣藥、用雙料酒一埕浸

之男女合用。

跌打骨痛方

防風一兩　丁香四錢　田七四錢　甘草六錢　碎補一兩　歸身一兩

澤蘭六錢　香附八錢　台烏六錢　牛膝一兩　土鼈四錢　細辛三錢

加皮一兩　蘇木八錢　羌王六錢　枸杞五錢　桑白五錢　紅花五錢

乳香四錢　續斷一兩　麗參五錢　杜仲六錢　歸尾八錢　根藤一兩

龍骨一兩　沒藥四錢　桂枝五錢　然銅五錢　荊芥八錢　生地五錢

好酒廿餘斤浸一月餘可用。

補氣血壯筋骨藥酒方

杜仲四錢酒炒　續斷六錢　靈仙四錢酒炒　米黨四錢　當歸六錢

菟絲子八錢　酒芍六錢　元肉四兩　黑皮青豆四兩　川芎三錢

炙芪一兩　巴戟六錢　虎肢骨八錢　牛膝八錢酒炒　南棗四錢

木瓜六錢　云苓六錢　熟地八錢　炙草四錢　杞子八錢

核桃肉八錢　飯朮八錢　加皮五錢

各藥揀上料、先用酒浸透一枝香久、後至凍了、再加酒十斤浸一個月可飲。

跌打補氣血藥酒方

熟地三錢　碎補三錢　川芎錢半　蕎芃錢半　紅花三錢　白芷錢半

炙茋錢半　風狗皮錢半　加皮二錢　白朮錢半炒　茯苓三錢　首烏三錢

當歸三錢　虎骨半兩　鼈甲錢半　獨活一錢　杞子二錢　王精三錢

木瓜二錢　續斷三錢　馬胎一錢　黑棗四兩　桂枝一錢　鹿筋四兩

酒芍錢半　鹿膠二錢　山藥三錢　羌活一錢　遠志一錢　建蓮錢半

王黨二錢　菟絲子錢半　苡仁三錢　淮紫二錢　靈仙一錢　杜仲三錢

淮山三錢　茯神五錢　牛膝三錢　核桃仁五錢

跌打藥酒方（生藥四十味第一方遇毒蛇咬更妙）

雞骨香　雷公作　小還魂　英不薄　半風荷　大還魂

尖山風　澤蘭　過江龍　賊老豆　老虎利　山豆釣

清河刀　豆豉　羌草　千斤拔　大羅傘襪　加煙頭

金英頭　石上蘭　對面針　金江頭　寬根籐　荷下葉

六月雪　黑面虎　小羅傘　鵝不食　千斤鎚　千破石

金鈕頭　小霸王　三叉虎落重　半邊蓮落重　蒲天星

牛大力仔　韓信草　榕樹鬚　山膏藥如落此藥不可飲也　入地金牛

另加君臣藥同浸

生地八錢　牛膝一兩　加皮四錢　川朴三錢　防風二兩　川芎三錢

紅花三錢　香附三錢　歸尾六錢　茵陳四錢

杜仲一兩　白芷三錢　靈仙一兩　澤瀉六錢

寄奴一兩　好本八錢　虎骨六錢　桔梗六錢

木通五錢　當歸八錢　女貞子六錢　陳皮二錢

黃芪兩半　白芍一兩　延胡六錢　續斷一兩

槐花蕊四錢　蘇木六錢　乳香四錢

藥膏妙方

三仙丹三錢　八角二錢　生雞腳皮三錢生煆灰打地氣　樟腦四錢　枚片五分另包　山蝦五只燒灰

石王四錢　半夏三錢　枯凡三錢　文蛤四錢　蟬酥一錢另包　白蠟一兩

蒼朮三錢　同青二錢　髮茹二錢煆灰要打地氣　琥珀二錢另包　川射五分另包　黃蠟四兩

川蓮二錢　南星三錢　牛王一錢另包　蜈蚣四條　豬油十二兩

猴殼三錢

另包五味後落、以上各樣、共爲細末、黃白蠟共豬油煎成滴珠油一樣

、拈起落藥、撈到半凍、落埋另包五味，撈凍爲止，方可停手、恐成

勾，至緊。

跌打食血門傷用此方

蒼朮錢半　　木香一錢　　丁香五分　　川朴一錢　　神麯一錢

加皮一錢　　枳殼一錢　　菟兔絲子一錢　　香附錢五　　砂仁八分

沈香五分

加燈心十條酒水各半煎服。

跌打同合食腔傷用此方

雲皮二錢　　砂仁一錢　　乙金一錢　　珠砂六分　　廣皮一錢

玉桂五分　　沈香八分　　甘草三分　　桔梗錢五　　紅花一錢

木香五分　青皮一錢　香附一錢　穿山甲一錢　川朴一錢

枳殼一錢　田七末一錢另包　酒水各半童便沖服、用煨薑爲藥引。

神麴一錢　菟絲子一錢　七刀一錢　川芎一錢　烏藥五分

麝香三分　半夏錢半　元參一錢　母竹根三錢　風通一錢

青木香一錢　山查十粒

咽喉傷用此食方

共爲細末用酒沖服、每二錢、食者後見傷口好、一二服如不應效、另

尋別方、婦人有孕不可下麝香、緊記。

跌打藥酒列左

跌打藥酒方（此方不可食）

馬前五錢　乳香五分　豆根二錢　川烏二錢　半木荷五錢

紅花五分　車前二錢　羌活二錢　大風艾五錢　歸尾二錢

故芷錢半　然銅錢半　地龍四錢　血竭錢五　桃仁二錢

寬根藤二錢　胡滿襪一兩　澤蘭二錢　土鼈二錢　草烏錢五

莪朮三錢　沒藥五分　豆蔻花三錢　三稜二錢　續斷二錢

共浸酒二拾斤。

正跌打藥酒方

防風一兩　藥木八兩　天於朮一兩　碎補一兩　龍骨八錢

荊芥八錢　紅花六錢　香附八錢　歸尾八錢　加皮八錢

甘草二錢　牛膝一兩　乳香四錢　續斷一兩　田七三錢另包

然銅五錢煆　丁香四錢　當歸一兩　沒藥四錢　澤蘭六錢

寬根二兩　羌王五錢　杜仲五錢　桑寄五錢　桂枝五錢

杞子五錢　細辛四錢　生地五錢　白貝木耳五錢　川芎五錢

白芷三錢　丹皮四錢　桔梗四錢　香茹五錢　砂仁二錢五

土鼈五錢　用雙料酒廿斤浸一個月可用。

滋陰補血藥酒妙方

熟地二兩　黨參一兩　柿餅八錢　葓蓉一兩　杜仲一兩　酒芍八錢

碎補八錢　牛膝一兩　川芎六錢　當歸一兩　元肉二兩　桑寄一兩

桂枝八錢　續斷八錢　白芷一兩　黃精一兩　故芷五錢　川木瓜八錢

鹿筋一兩　杞子一兩　北芪一兩　加皮五錢　淮山五錢　茯神五錢

即愈。

用雙料酒浸過一日、取起、瓦砵煆三枝腳香內、停凍用好酒浸之、服

風濕骨痛藥酒方

過江龍一兩　過山風二兩　鹿含草二兩　石滑草二兩　一枝香二兩

豬仔粒二兩　寄破石一兩　土人參二兩　石相思五錢　破石滑二兩

入地金牛兩半　錯地龍二兩　牛健蓮一兩　桑寄生二兩　天舍草五錢

杜仲一兩　桂枝五錢　川芎一兩　丹皮一兩　歸尾一兩

紅花五錢　白芷一兩　熟地一兩　牛膝五錢

金邊土鱉五錢　蓁芃一兩　龜膠一兩　祈　蛇　蛤蚧蛇

虎　骨　用雙料酒一埕、浸一月餘可用也。

補血補氣藥酒方

生地四兩　　熟地四兩　　酒芍一兩　　紅杞一兩　　防杞一兩

巴戟一兩鹽水炒　　元肉八兩　　勺藤五錢　　冬虫草五錢

柿餅一兩　　碎補一兩　　杜仲一兩鹽水炒　　北芪一兩

全歸一兩　　云苓一兩　　炙草五錢　　龜膠二兩　　防黨一兩

紅棗二兩　　元精石四兩　　祈蛇一條　　白花蛇二條　　茸膠二兩

虎骨膠一兩　　蛤蚧三兩　　鹿筋二兩　　川木瓜三兩　　麗參一兩

用雙料酒浸之、一月餘可用。

長補益壽種子藥酒方

北箭茋二兩　炙生地兩二　云茯苓一兩　揀麥冬一兩　遼五味一錢

淨棗肉一兩　龜膠一兩　甘枸杞一兩　焦白朮一兩　秦當歸一兩

正玉桂六錢　川羌活八錢　北防風一兩　熟地兩二　白茯神一兩

廣陳皮一兩　川芎一兩　防黨一兩

共十八味浸雙料酒廿餘斤、加大紅棗二斤、冰糖二斤、浸一個月內可服、廿日內耳聾不見聾、眼朦不見朦、服一月、元氣大補、服二月內、白髮轉烏、服百日外、容顏芳美、長期益壽延年、眞良方也。

藥酒方

大熟地一兩　白芷八錢　炙黨一兩　於朮五錢　茯神五錢

川芎五錢　黄精一兩　酒芍四錢　牛膝六錢　杞子五錢

虎骨五錢　木瓜四錢　川活三錢　炙茋八錢　甘草四錢

苡米五錢炒　淮山六錢　白谷二錢　歸身八錢　南棗四兩

杜仲五錢　用雙料酒浸之。

跌打補中益氣藥酒方

大熟地二兩　當歸二兩　厚茯一兩　羌活一兩　杜仲二兩

於术一兩　天冬二兩　雪梨干二兩　沙山范一兩　女貞子二兩

于肉一兩　蓮鬚六錢　麥冬一兩　大生地五錢　苡米二兩

龜膠一兩　元肉六錢　遠志一兩　黃柏八錢　棗仁一兩

鹿筋四兩　川芎一兩　飯黨兩半　續斷五錢　獨活一兩

炙草一兩　知母六錢　北芪二兩　青肉豆三兩　杞子兩半

虎膠一兩　白芍兩半　首烏一兩　牛膝八錢　南棗六兩

絲子六錢　淮山二兩　紅棗四兩　木瓜二兩　白菊八錢

白苓六錢　細辛一兩

各味煎用酒三斤濕勻、蒸至二三枝香內攤凍、然後入埕、雙料酒一埕便合。

跌打浸醋方

生川烏五錢　生草烏五錢　生南星三錢　生半夏五錢　生枝子二兩

生澤蘭一兩　生香附一兩　生紅花二錢　歸尾三錢　赤芍三錢

桃仁二錢　乳香一兩　沒藥一兩　年見二錢　獨活二錢

羌活二錢　防風二錢　牙皂二錢半　故芷二錢　細辛二錢半

生樸二錢

另加生鹽二錢、用上好醋浸之候用。

跌打藥酒方

大熟地六錢　蓁芃三錢　川芎三錢　千年見六錢　川生花五錢

川當歸二錢　川木瓜三錢　川白芷二錢　正杞子五錢　獨活二錢

苡米六錢　首烏六錢　淮紫五錢　桂枝二錢　遠志二錢

虎骨二兩　菟絲子二兩　羌活二錢　靈仙二錢　防黨二錢

山藥六錢　鼈甲二錢　灸芪二錢　碎補六錢　加皮三錢

王精六錢　茯苓五錢　川烏三錢　白朮二錢土炒　酒芍三錢

馬胎三錢　續斷五錢　黑豆五兩　鹿筋一斤　鹿茸五錢

連下方用酒浸之。

跌打藥酒浸方（取生草藥頭同上方浸酒）

牛大力五錢　半邊蓮三錢　一點紅五錢　駁骨丹五錢　過山風二錢

鳳凰腸五錢　老松節三錢　杉皮五錢　還魂草三錢　稀牛草二錢

寬根藤五錢　秀骨硝二錢　山薄荷五錢　血見愁二錢　追風藤五錢

雞骨香　刁了捧　韓信草　桑樹皮　過江龍　山桔藥

走馬胎　料了草　以上各五錢

跌打補身萬應各症俱合藥酒方

正川田七七錢　正虎骨五錢　續斷四錢　元肉四兩　當歸陸錢

川芎四錢　沙參五錢　柿餅五錢　王栢五錢　蜜棗五兩

黃芪五錢　乳香二錢　蘇木五錢　防風四錢　木瓜二錢

杜仲五錢　天麻三錢　知母五錢酒炒　淮山七錢　木香三錢

大熟地四錢　桑白五錢　白朮二錢　半夏五錢　紅花三錢

跌打還魂丹並散方列左

共一劑用酒浸之。

荊芥三錢　白芥二錢　白芍三錢　陳皮二錢

核桃一斤去殼另包　　碎補五錢　白茯五錢　厚朴三錢

羌活四錢　加皮二錢　杞子二錢　正花蛇五錢　黃精五錢

跌打還魂奪命丹方

正土木人參　推車子即哄屈虫醋浸隔干　土狗酒浸隔干

地龍破肚焙干　韭菜頭醋浸焙干　正玉桂　金邊土虌　血朮

正田七末　硼砂　紫河車一錢即胎衣去酒洗淨用火煅　飛虎錢擒虎

青蛙酒浸焙干　　各二錢共為細末、每服三分、韭菜汁送下。

跌打還魂散方

田七末三錢另包　珠珍末五分　牛王一錢　枚片五分

正川射二分　琥珀一錢　洋煙屎二即　熊膽一錢　正麗參一錢

硃砂五分　猴子棗五分　龍鬚板一錢　龍延香五分

共爲細末、用滾水送下。

日久傷跌打食方

桃葉　蘇葉　田七末沖服　用冰糖同藥一齊煎食。

跌打刀傷散方

飛丹三錢　乳香五錢　珍珠四分　白蠟一兩　血珀五錢

血竭五錢　　麝香五分另包　　地龍一兩　　男胎鬚任落多少　　沒藥五錢

象皮二兩　　鳳胎十五只　　田七末五錢

半邊蜞一兩無王眾自穩煅此方內有此味乃得　　豆蔻花二兩半

正黑狗毛自穩煅　　牛馬尾毛自穩煅

共為細末、孕婦勿用此方、邪風刀傷也無妨。

跌打刀傷止血生肌散方（輕症用之）

赤芍二錢　　黃柏四錢　　大王四錢　　彝茶一錢　　木通四錢

連翹三錢　　枝子五粒去皮　　木鼈十粒去殼　　防風三錢　　紅花三錢

白芷四錢　　石脂三錢　　乳香一錢　　沒藥二錢　　象皮一錢

甘草一錢　　共為細末。

跌打刀傷止血生肌散方（重症用之）

丹頭五錢　龍骨五錢煅　王丹三錢　象皮一兩煅　珍珠五分

血珀三錢　白蜡三錢　彝茶一錢　血竭二錢　乳香五錢

沒藥五錢　田七末五錢　豆蔻花四兩　文蛤五錢　防風五錢

荊芥五錢　蘇葉三錢　薄荷葉二錢　川芎三錢　白芷三錢

桂枝五錢　熊膽五分　大王五錢　蒙石三錢　藿香五錢

枚片五分　甘草五錢　土鱉二兩　白古月二兩　歸尾一兩

步門雞蛋殼十只　加紅花五錢　馬前五錢

彝茶末一兩　加羊虫屎一兩　共為細末。

跌打筋傷自續八厘散方（治跌打損傷瘀血攻心　將死灌藥即起）

土鱉去頭足半下焙干

硼砂　然銅　桂枝　牛膝

乳香　沒藥　血竭　碎補　歸尾

各二錢共為極細末、每服錢半、用

童便送下、若無童便、用酒。

續筋骨自接、瘀血下痔、上血自吐矣。

跌打止痛散方

南星三錢　　降香錢半　　血竭二錢　　川只二錢

洋煙屎一錢　莪朮二錢　　陳皮二錢　　藿香三錢

木香錢半　　乳香錢半　　熊膽一錢　　乙金二錢

當歸三錢　　然銅二錢　　木香三錢　　珠砂二錢

沒藥錢半

紅花二錢　　馬藥三錢

跌打久患未清日後恐有心痛散方

— 203 —

加皮三錢　地龍五錢　血竭二錢　田七末二錢　原射二分

香附三錢　硃砂一錢　器石三錢　沒藥二錢　樹拐五只

土鼈三錢　猴骨三兩　川朴三錢　川烏五錢　沈香二錢

共為細末、早晚服一錢、或童便或酒送下。

跌打家傳秘授散方

血竭　蒙石　沒藥煆　白芷　乳香煆　然銅　地鼈

硼砂煆　骨碎補　茶匙廣　各一錢　共為細末磁樽封固、勿洩出味失性

、凡遇重甚一貼服完。

全愈又用熱酒沖多少服、碗底有藥尾、千祈盡服可也、傷筋亦可。

跌打刀傷散方（輕症用之）

大茴二錢　彝茶二錢　大王二錢　白芨二錢　共為細末。

跌打藥散方

生南星　生半夏　石菖蒲　生草烏　生川烏

川加皮　羌活　澤蘭　獨活　粗桂　續斷

防風　然銅　沒藥　碎補　歸尾　赤芍

乳香　薑皮　紅花　川椒　牛膝　田七另包

血竭　桂枝　大王　桔梗　青皮　北辛

各三錢共為細末、用樽收固封好貯。

跌打補舊患散方

生南星　生枝子　生羌活　生川烏　生川椒　生草烏

生王岑　生土茯　生當歸　北芥子　生續斷　古月

生澤蘭　生沒藥　生防風各一錢

共爲細末、用雞蛋白和勻即愈。

跌打萬應止痛散方

生地五錢　紅花四錢　丹皮五錢　大梅片五分　天冬錢半

毛仁錢半　全膠二錢　桃仁三錢　歸身三錢　當歸四錢

琥珀錢半　珍珠末二分另包　牛膝三錢　川芎五錢　石蘭二錢

續斷三錢　血朮三錢　麝香一錢另包　碎補錢半

天麻一錢　車前二錢　乙金錢半　然銅四錢　木通二錢

乳香錢半　澤蘭二錢　荆芥三錢　田七末六錢另包

熊膽一錢　故芷一錢　延胡錢半　牛王一錢　沒藥二錢

杜仲二錢　桂枝三錢　丹皮二錢　洋煙灰三錢

共爲細末、每服五分、用酒送下。

跌打腫傷瘡毒腫脹疼痛散

生甘草　乳香　皂角刺　生黃芪

共爲細末遇症服此散即破、每服三錢酒送下。

跌打散

羌活一兩　土鱉八錢　延胡八錢　續斷二兩　血珀七錢

名異八錢　降香兩二　血竭一兩　白麻葉七錢　澤蘭葉兩二

羌活八錢　加皮二兩　香附二兩　乳香八錢　碎補二兩

莪朮兩二　寄奴一兩　川芎八錢　甘虫六錢　砂仁六錢

生地　紅花　歸尾　枝子　川斷　生軍　煲酒

三稜兩二　以上卅一味共研末另用

白芷二兩　蘇木八錢　生軍一兩　蒿木七錢　白蚧七錢

白蠟一兩　沒藥八錢　紫草一兩　靈枝一兩　獨活八錢

跌打追風萬應膏藥方

陀生　生川烏　生地　赤芍　生玉岑　山茨菇

柴灰　打漸貝　生草烏　白芷　蓮喬　蒼朮

大王象皮　角刺　馬胎　紅花　草節

白歛　白微　九里明　防風　歸尾　沒藥

白卑麻子　公英　加皮　生半夏　紫荆皮　銀花

地丁　續斷　花粉　白芨　風藤　苦參

水龍骨　山甲　蒼蒲　乳香　南星　碎補

香附　青皮　田七末　加馬前

各三錢用麻油浸一宿、每斤油用黃丹五兩。

跌打萬應膏藥方

風子　牛子　故芷　獨活　麻子　羌活

冼皮　白芨　白芷　白芍　白凡　王蓮

防風　紅花　名異　王岑　寄山　川烏

血竭　枝子　防風　三稜　青皮　大王

白歛　南星　莪朮　細辛　漏蘆　天竹王

角刺　桂枝　知母　杏仁　勾籐　浮萍

枯竹　大茶　半夏　歸斗　歸尾　王栢

草烏山甲　杜仲　花粉　附子　川芎

生地熟地　白朮　蒼朮　香附　枳殼

柴胡薄荷　赤芍　木通　毛仁　車前

元參澤瀉　桔梗　前胡　良薑　遠志

麻王牛膝　木瓜　山藥　枯凡　然銅

乳香沒藥　烏藥　苦子　巴宜　天麻

加皮靈仙　丹付　升麻　蓮喬　蒿本

菖蒲川朴　延胡　黑丑　川足　北芥

青枚乙金　七厘　川椒　白丑

祈蛇一條　加馬前　烏肉蛇五條　蛤渠五百隻

金腳帶蛇四條　破箕匣蛇四條

合共一百零一味、每味六兩、生口先用油罩、後下白蜡、切忌四眼人

跌打局筒抽瘀妙方

乳香二錢　蟬酥五分　沒藥二錢　生半夏二錢　川芎二錢

生南星二錢　紅花三錢　彝茶三錢　蒼朮二錢　歸尾三錢

川烏二錢　川鹿麝二分　鬧楊花二錢　馬前二錢

共爲細末、先用蚊帳竹整筒二寸去清裏外竹青、頭次用藥一半、二次加細半、三次用全藥落齊、但用藥先用雙料酒煲透。

活絡湯

老桂木二錢　丁香二錢　白芷三錢　細辛二錢　川芎一兩

防風一兩　羌活一兩　蔓荆子一兩　荆芥一兩

右藥九味。共研爲末。每藥末一兩。加鹽一匙。連鬚蔥白五枚。煎湯洗痛處。不限次數。凡打傷瘀血不散。治之立愈。

續骺散

皂角一兩二錢　木鱉子二錢　紫荊皮一兩二錢　烏藥一兩二錢

當歸一兩二錢　川芎一兩二錢　川烏一兩二錢　半夏一兩二錢

草烏一錢　茴香一錢　木香一錢

右藥十一味。共研細末。治骨節脫臼之傷。每服二錢。黃酒送下。一面用手法接上。

輕傷煎藥方

羌活一錢　防風一錢　荊芥一錢五分　獨活一錢　當歸一錢五分

續斷一錢五分　青皮一錢五分　牛膝二錢　五加皮一錢五分

杜仲一錢五分　紅花八分　枳殼一錢五分

救急散

乳香一錢　沒藥一錢　血竭一錢　硃砂一錢　雄黃一錢　麝香五分

當歸一兩　桃仁一兩　紅花一兩　麻皮五錢　地鱉蟲五錢

骨碎補二錢　大黃三錢用酒洗過

右藥十三味、只研細末、貯磁瓶中、不使洩氣、如遇跌傷昏迷不省人事者、酒沖五厘飲之、即能蘇醒、切不可多用、身體強壯者、亦不得過七厘、其效如神。

接骨散

雄士鱉一個　生半夏一個　自然銅三分　乳香一分　沒藥一分

右五味共研細末、每服三厘、黃酒送下、凡骨有碎損、治之立愈、惟忌鐵器、不可多服、雄士鱉即地鱉蟲、先取數隻。用銅刀從中切為二段、用碗覆之、隔半日揭視、其蟲能自行接合、依然生動者為雄、可以取用、若不能自接者為雌、則不合用。

止血散

龍眼核三兩　煆龍骨三錢　陳石灰三兩

右三味共研為末、摻於患處、立止出血、陳石灰須採用百年前棺木內者為最佳。

萬應膏

當歸一兩　防風一兩　羌活一兩　獨活一兩　白芷一兩　三稜一兩

桃仁一兩　川烏一兩　香附一兩　麻黃一兩

右十味煎煉成膏、去渣用麻油一斤收膏、調勻攤貼、臨用時再加玉桂

乳香沒藥丁香等細末。

行瘀丹

麝香五錢　琥珀二兩　乳香二兩　血竭二兩　雄黃二兩　兒茶二兩

歸尾四兩　桃仁四兩

右八味共研細末、和黃蠟為丸、如龍眼核大小、專治跌打損傷、內腰

挫氣、瘀血入絡、輕傷一丸、重傷止多三丸、用黃酒送下。

跌打洗方

生南星　防風　澤蘭　紅花　木通　生半夏　羌活

獨活　乳香　沒藥　生草烏　枝子　川芎　以上各四錢

另加雙料酒弍斤　白醋弍斤　酒醋同煲　但洗之時有六甲勿近勿用。

跌打食方

桃仁　故芷　紅花　歸尾　沒藥　澤蘭　莪朮　桂枝　乳香

蘇木　赤芍　田七　生軍另包　血竭另沖　以上各一錢半淨水煎服

頭上加川芎　腰加杜仲　胸加桔梗　手加桂枝

腳加牛膝　每用一錢半　有六甲勿食。

吊瘀方

乳香　王岑　青皮　沒藥　文蛤　京皮　枝子　黃柏　赤芍

香附　木香　生花　山甲　生川烏　生南星　生半夏

以上各二錢　但婦人加粗玉桂壹錢共為粗末

另用烏醋、雙料酒、生葱、韭菜、灰麵、同煮先蕩後敷或重症再用一服。

跌打敷方

生川烏　生草烏　生半夏　生南星　生川芎　生甘草　白芷　沒藥

澤蘭　續斷　碎補　乳香　王岑　生地　防風　歸尾

紅花　故芷　莪朮　田七　以上各二錢　麝香二分後下　生薑

葱頭　各二兩　共為細末　有六甲勿用

此方用法、先將薑葱炒至乾水，再落燒酒為末、攪勻用新布一塊、先將麝香放上布面、再將藥包住、敷患處三四次、將藥敷患處乃合。

－ 217 －

取鐵性妙方（如鐵入肉取出了鐵器後用此方）

用鐵線草搗爛、栢苑南蛇勒苑苦練苑同敷。

取炮碼妙方（取出炮碼後用此方敷之）

雲連　白芨　梅片　錦王　荊芥　共爲細末、蜜糖開藥末敷患處。

針鐵入肉妙方

針入肉隨氣走、若走至心窩甚危險、急用烏鴉鴒數根、瓦上焙焦黃色研末酒調服一錢、用車輪姌開調眞磁石末、攤紙上如錢大、貼之每日一換自出。

用磁石一兩研末、用菜油調敷皮外離針入處寸許、漸移至針口由受傷

口出、另加土狗五隻推車虫五條名叫石屎虫。

鐵針幷爛鐵錫鉛入肉妙方

陳醃内皮、陳火腿皮更妙、搥爛敷之即出。

治箭簇銅鐵炮子一切雜物入肉方

羌螂三條俗名推車虫　楂藥物要備便加四五粒芭豆、共搗如泥敷傷處、先止痛後作癢其物、少刻必出大為神效。

磁片入肉方

用白菓要三角形者、去殼與心不拘多少、浸菜子油内取去搗融貼之、日換一次、雖入肉多年、爛如不止者三次即愈。

第三輯

南北武術界傷科秘方

消腫止痛解毒酒

治外傷未破皮者，以此熱擦，即消：搽蜂螫神驗。

一支蒿一錢　青香籐五錢　明雄黃三錢　樟腦一錢　浸高梁酒二斤，

瓶貯弗洩。

紅藥（止血大效）

川軍　製乳香　血竭　骨碎補　土蟞虫

自然銅　當歸　月石各三錢　麝香三分。

接骨外敷末藥方

整骨後用此干摻四週而夾縛之。

-222-

生大黃四兩　黃柏三兩　無名異一兩　熱甚者加薄荷葉與冰片少許，常換。

脂膏

通治傷瘍諸症，外科要方。

白龍骨四錢　生黃柏　海螵蛸　靈龜板　酒軍　煅牡蠣

生白芷各三錢　山茨菇　製乳香　明雄黃　血竭各二錢

生甘草一錢　輕粉六分　冰片三分

每藥末一兩、加生豬板油二兩五錢、擣成膏攤貼。

甘硼水洗方

消炎解毒，去瘀腐。效力勝石炭酸水。

月石八兩　蘆甘石八兩　水十斤煎汁濾清瓶裝待用。

風濕外治方

防風　獨活　青皮　陳皮　續斷　荆芥各八錢　如劇痛加細辛吳

萸各二錢　生薑　生葱各二錢

右藥以布分作兩包，用酒半斤煮出性，取揉患處，冷即換。

回生丹

諸傷卒死者，用薑湯化服二丸，神應。

明雄黃　乳香　羌活　製半夏　烏藥各二錢　巴豆四十九粒作霜

杏仁四十九粒成霜　山荳根五錢　蒼术四錢　元寸五分　密丸桐子大。

神驗煎方

羌活　乳香　沒藥　赤芍　天花粉　炙甲片　柴胡　三七

香附　鬱金　血竭　烏藥各一錢　獨活　白芍　桔梗

大黃　牛膝各一錢五分　元寸二分不可加減　引酒一杯。

接骨紫金丹

治碎骨斷損特效，與前外傳方合用。

地龍　川烏各一兩　龍骨　地鱉　赤石脂醋炒　鹿角霜各二兩

自然銅三兩　飛滑石先醋炒四兩　乳香　沒藥　各一兩五錢

元寸五分。

用鹿角膠烊化搗丸彈子大，硃衣。

老傷藥酒

紅血藤　虎骨　獨活　桑寄生　地鱉　白芥子　松節

伸筋草 各二錢　五加皮　三七　稀先草 各四錢　北細辛一錢

川烏　當歸　三稜　莪朮　自然銅　川牛膝　桑枝

乳香　扮甘草　南星　赤芍 各二錢

右廿三味侵好燒酒五斤，十日後可飲，每日三次，量服酒完病愈。

古者、腫，潰、折、金諸瘍、皆屬瘍醫；而正骨金鏃，分隸十三科，即今之傷科也。

跌打傷著腰骨湯

杜仲二錢　山羔二錢　正血竭五分研末另包沖服　乳香一錢研末另包沖服

歸尾錢半　生地三錢　血藤二錢　赤芍二錢　故紙三錢　木耳二錢

川紅花錢半

共藥十一味用淨水兩碗煎存八分，用燒酒開血竭末及乳香末和藥湯服。

跌傷錯著腰骨方

用嫩松笋擂爛和糟蒲炒熱，敷傷處數次即愈。

打傷背後湯

茯神二錢　遠志二錢　枸杞二錢　川芎二錢　甘草二錢　杜仲二錢

生地二錢　當歸二錢　益母草二錢　金不換二錢（生草藥）

右藥十味、用淨水碗半煎存一碗、去渣再煎、存六分、空心服。

打傷積痛湯

生地一錢　　歸尾五錢　　川紅花二錢　　桃仁五錢　　生大黃五錢

靈脂一錢　　三稜一錢　　莪朮一錢　　青皮一錢　　枳殼一錢

正沈香一錢　　藕節一錢　　降眞香一錢　　川三七七錢　　廣木香五錢

右藥十五味、用好酒二瓶浸一小時、隔水浸熱、空心服。

跌打傷後丹田腫痛湯

赤芍錢半甘草水煎　　紅花錢半酒炒　　烏藥錢半　　降香錢半

桃仁一錢　　北芥一錢　　木瓜一錢　　牛膝一錢鹽水炒

厚朴一錢酒炒　　生地二錢京墨水炒　　大腹皮二錢　　乳香二錢去油

沒藥二錢去油　　正田七六分另包研末沖服　　蜈蚣一條另包研末沖服

右藥十五味、用燒酒二碗煎存八分、沖田七末及蜈蚣末服。

跌打傷後筋骨彎曲湯

炙黨二錢　熟地二錢酒洗　勾藤二錢　當歸二錢　靈仙二錢

續斷二錢　川加皮二錢　石南藤二錢鹽水炒　南星錢半製

右藥九味、用燒酒兩碗、煎存八分服。

跌打傷後心神恍惚湯

白茯二錢　遠志二錢　棗仁二錢　炙草二錢　白朮二錢

杜仲二錢炒　炙黨二錢　川芎錢半　芍藥錢半　當歸三錢土炒

熟地三錢酒洗　大棗二枚

右藥十二味、用淨水兩碗半、煎存八分服。

跌打湯

赤芍一錢　羌活一錢　三稜一錢　莪朮一錢　防風一錢

蘇木一錢　續斷二錢　生地二錢　川紅花二錢　全歸二錢

枳殼二錢　桃仁二錢（去皮尖打）　碎補錢半

右藥十三味、用酒水各碗半、同煎存一碗服。

週身打著方

川連二錢　正田七二錢　阿魏四錢　象皮四錢　正琥珀錢半

正珍珠錢半　正牛黃錢半　丁香錢半　赤芍錢半　川麝香三分

梅片三分

右藥十一味、共研爲極細末瓶貯待用、外敷內服均可。

每服五分至一錢、用童便或燒酒開服。

破血傷風、用葱汁、薑汁、土三七汁、駁骨丹汁、開敷患處。

肚穿腸出、用麻油開敷患處。

此散岩治破血傷風肚穿腸出、不論傷損等症。

跌打損傷湯

桃仁二錢　　蘇木四錢　　陳皮二錢　　續斷二錢半　　川紅花錢半

桂枝一錢　　生地三錢　　正三七五分另包研末沖服　　厚朴一錢

川加皮五錢　　白背木耳一兩

右藥十一味、用淨水三碗、煎存一碗、沖好酒一杯、調三七末服。

倘大便不通、加大黃四錢後下同煎。

跌打神驗湯

羌活一錢　獨活錢半　白芍錢半　赤芍一錢　乳香一錢（去油）

沒藥一錢（去油）　天花粉一錢　山甲一錢　桔梗錢半

柴胡一錢　川大黃錢半後下　川三七一錢（另包研末沖服）　牛膝錢半

香附一錢　屈金一錢　血竭一錢另包後下

烏藥一錢　麝香一分另包沖服

右藥十八味、不可加減、用淨水一盅、老酒一盅同煎、存八分、沖三七麝香服。

週身定痛丸

正熊膽二錢　延胡二錢　屈金二錢　羌活二錢　獨活二錢

防風二錢　　蘇葉二錢　　薄荷二錢　　生地二錢酒炒

厚朴二錢　　桔梗二錢　　雄黃二錢　　熟地二錢酒炒

當歸二錢　　黃柏二錢　　乳香二錢去油　　沒藥二錢去油

廣木香二錢　　正沈香二錢　　正西藏紅花一錢酒炒　　玉桂心一錢

雲連一錢　　血珀一錢　　正田七錢半　　正象膽錢半

青皮錢半　　冰片四分　　牛銀二錢去皮毛製　　羌廲三錢

正硃砂三錢　　牙皂二錢半　　細辛二錢半　　芙蓉膏五錢

右藥三十三味、共研爲極細末、煉密爲丸、每重一錢、硃砂爲衣、紗紙黃蠟封固、瓶貯待用、每服一二丸、用童便或燒酒化服。

跌打止痛湯

降香一錢（後下）　　丁香八分（後下）　　木香八分（後下）

沈香一錢（研末沖服） 乳香八分（後下） 沒藥八分 赤芍一錢

羌活一錢 歸尾錢半 枳殼二錢 花粉二錢 桃仁二錢半

右藥十二味、用酒水各一碗同煎、存八分服。

上部加川芎桔梗 中部加枳殼杜仲 下部加牛膝木瓜

還魂定痛散

膽星二錢 乳香錢半去油 沒藥錢半去油 正熊膽一錢 阿魏一錢

正硃砂一錢 川大黃三錢 雄黃五錢 龍骨一錢 正牛黃五分

正珍珠三分 正三七六分 麝香三分 冰片三分

右藥十四味共研爲極細末、瓶貯待用、每服一錢、用童便或燒酒和勻

開服。

跌打止痛散

生大黃一錢一　乳香一錢一　沒藥一錢一　熊膽一錢一

珍珠一錢一　梅片一錢

右藥六味共研爲極細末、瓶貯待用、壯者每服一錢、弱者每服五分、用童便或燒酒開服。

跌打遍身臨死復生方

羌活一錢　　正血竭一錢　正西藏紅花二錢　南沈香節一錢

乙金一錢　　杜仲一錢　　三稜二錢　　蘇木一錢　　乳香一錢

沒藥一錢　　桔梗錢半　　枳殼錢半　　骨碎補一錢

自然銅一錢 川三七一錢　桂枝一錢　　金不換（生草藥）一錢

班節相思（生草藥）一錢

右藥十八味用童便一盞，浸曬七次，然後用好酒二瓶半浸之，浸過對時可用，遇症將此藥酒飲之，立即見功。

寧心活血丸

正熊膽三錢　　正牛黃三錢　　正田七三錢　　硃砂三錢飛　　碎補三錢

北細辛三錢　　牙皂三錢　　沒藥三錢去油　　乳香三錢去油

澤蘭三錢　　薄荷三錢　　玉桂錢半用淨心　　地龍二錢去肚曬乾

正血珀二錢　　川連二錢　　蟾酥二錢半　　阿魏二錢醋製乾

正白竭二錢　　兒茶二錢　　正象膽二錢　　桃仁二錢去皮尖

亭歷二錢　　牛銀二錢去皮毛　　自然銅二錢煆透醋淬七次

金邊土鱉二錢　　屈金二錢製　　雄黃二錢　　降香二錢

延胡二錢制　蘇木二錢　防風二錢　正珍珠一錢　人參錢半

尖檳錢半　真金薄四十張　川麝香六分　冰片八分　芙蓉膏五錢

右藥三十八味共研為極細末，煉蜜為丸，每重錢半，紗紙黃蠟封固貯

瓶待用，每服一丸燒酒化服。

第一章　跌打內傷療法內外備用諸方

跌打通關散

黃芩七分　黃柏七分　皂角五分　正牛黃五分　硃砂六分

正川連一錢　兒茶錢半　木槵子一錢煆灰

右藥八味共研為極細末，瓶貯待用，每用少許吹入鼻孔中，男左女右

如用之內服每服五分至一錢，用燒酒或薑湯送下。

跌打九轉回生丹

雄黃二錢　乳香二錢去油　羌活二錢　製半夏二錢　烏藥二錢

巴荳四十九粒去油　杏仁四十九粒去油　山荳根五錢　蒼朮四錢

麝香五分

右藥十味共研為極細末，煉蜜為丸如龍眼核大，此方尚治跌著打著不拘何物毆傷及致命重傷，一時瘀血氣閉卒死者，可即用二丸開薑湯服之應效如神。

跌打內傷瘀血攻心不知人事方

正川連二錢　正山羊血一錢　正血竭一錢　麝香一錢　川三七三錢

正熊膽一錢

正川連二錢　地龍二錢

右藥七味共研極細末，瓶貯待用，而臨用時宜先用，人中白三小泡滾水服，然後用此散一二小調溫酒服。

打傷心痛肚痛大便不通湯

生地一兩　　朴硝四錢　　川大黃三錢後下　　粒田七半打　　川連七分

血珀末五分另包沖服

右藥六味，用燒酒兩碗煎存八分，沖血珀末服。

跌打大便不通湯

赤芍一錢　　木通錢半　　滑石錢半　　澤瀉錢半　　厚朴錢半酒炒

生地錢半京墨水炒　　屈金錢半　　枳實二錢　　大黃二錢後下

朴硝二錢後下

右藥十味，用燒酒碗半，煎存八分服。

跌打小便不通湯

燈心一團

歸尾一錢　　赤芍一錢　　川生軍一錢酒炒

豬苓二錢　　澤瀉二錢　　木通二錢　　川滑石錢半　　生地錢半京墨水炒　　甘草梢一錢

右藥十味，用淨水兩碗，煎存八分服。

跌打大小便瘀血不通湯

川生軍三錢後下　　朴硝三錢後下　　桔梗三錢　　川紅花一錢酒炒

陳皮一錢鹽水炒　　蘇木一錢　　枳實錢半　　全歸錢半酒炒

木通錢半　　甘草錢半　　黑丑木碎二錢

右藥十一味，用淨水兩碗半，煎存八分服。

打傷吐血湯

生地八分　　白芍八分　　麥冬八分　　桔梗六分　　五味七分　　扁柏一錢

枇杷葉一錢　　麥芽一錢　　當歸一錢　　蘇子八分　　桃仁八分　　丹皮一錢

燈草七條

右藥十三味，用淨水兩碗，煎存八分去渣，再煎存六分空心服。

屢驗跌打丸

當歸一兩二錢　　川白蠟六錢　　赤芍四錢半　　川紅花二錢半　　生地一兩二錢

川田七六錢　沒藥四錢半去油　桃仁二錢半　正血珀六錢

防風四錢半　乳香二錢半去油　枳殼六錢　羌活四錢半　山枝錢半

右藥十四味，共研爲極細末，用韭菜汁雙蒸酒和藥散搗爲丸，如龍眼核大，烈日曬乾，瓶貯待用內服外擦均可，內服用童便或燒酒開，外服擦用燒酒開搽。

跌打吊傷外敷散

生南星　生半夏　川烏　草烏　生乳香　生沒藥　升麻

枳殼　白芷　生地　澤蘭　浙貝薑汁制　花粉　枝子

北芥　然銅　丁香　白芨　桃仁　石菖蒲　蘇木

紅花

右藥二十二味，同等分量，共研爲極細末，麵粉二兩和勻，用時先放

黑醋於鍋內，煲滾後下藥散煮成糊，乘煖敷患處，吊傷而愈。

跌打吊瘀出皮面外敷散

生南星錢半　生半夏錢半　生枝子錢半　生薑黃錢半　生白芨錢半

生白斂錢半　降香錢半　灰麵二兩炒黑　右藥八味共研爲極細末，

用生蜜燒酒，和藥末煮成糊，敷患處連敷二次，其瘀即出。

第二章　跌打外傷療法內外備用諸方

破血傷風湯

川芎一錢　白芷一錢　防風一錢　天麻二錢　歸身二錢

茯苓二錢　遠志錢半　紫蘇錢半　藿香二錢半　南星二錢制

砂仁八分　薄荷錢半　生薑三片

右藥十三味，用酒水各一碗，同煎存八分服。

破血傷風皮面變藍黑色湯

天麻二錢　熟軍二錢　半夏二錢　熟地二錢　元明粉二錢

歸身二錢　桃仁二錢　川貝一錢　防風一錢　蘇葉一錢

滑石一錢　秦艽錢半　蟬退錢半　陳皮八分　燈心一團

生薑三片

右藥十六味，用燒酒兩碗半，煎存一碗服。

破血傷風外洗湯

片糖　老薑　古勞茶　右三味共煎，洗傷處然後敷藥。

腎子被傷突出方

乳香二錢去油　沒藥二錢去油　正田七錢半　丹頭二錢水飛

川連二錢　正象二錢炒　血餘二錢煆灰　銅綠八分水飛

降香八分　正血珀六分　乳石五分醋拌　竺黃五分

正珍珠三分　冰片三分　人參三分　安息油一兩

右藥十六味除安息油外，其餘共研為極細末，用生魚油和安息油開搽腎子，傷處即愈。

跌打折斷腳骨湯

加皮一錢　木瓜二錢　續斷一錢　三七一錢　三稜一錢　然銅二錢

莪朮二錢　血竭二錢　蘇木二錢　赤芍錢半　乳香一錢

右藥十一味，用燒酒一瓶浸一小時，隔水浸熱空心服。

效驗駁骨散（黑腫可用）

雲連錢半　降香錢半　象膽二錢　硃砂二錢　生軍二錢　澤蘭二錢
紅花二錢　碎補二錢　珍珠二分　熊膽一錢　田七一錢　血珀一錢
羊膽八個　然銅一錢醋淬

右藥十四味共研為極細末，用灰麵同煮成膏敷患處。

接骨散

無名異一錢　乳香一錢去油　白芷一錢　紫荊皮二錢　血竭三錢
夷茶一錢　松香二錢　赤芍一錢

右藥八味共研為極細末，瓶貯待用，遇症宜先施用手術整正其骨，外

用杉皮夾直，然後用薑汁調藥散塗敷傷處，數日即愈，若無薑汁，則用酒醋麵粉煮糊敷之亦可。

折骨散（紅腫破皮可用）

南星二錢　枝子二錢　乳香二錢　沒藥二錢　薑黃二錢　雄黃二錢

川生軍二錢半　　半夏一錢　正田七五分　雲連五分　川烏一錢

冰片三分後下

右藥十二味，共研爲極細末，用灰麵同煮成膠膏敷患處。

駁骨消腫散

古月二兩　南星二兩　薑黃二兩　草烏二兩　白芨二兩　白歛二兩

枝子二兩　川烏二兩　降香二兩銀切　土鼈三十只

右藥十味，共研爲極細末，瓶貯待用，但駁骨須先用手術整正其斷骨，以水松皮或生桑枝或蔗皮夾正其骨節，外用布帶紮實，勿使其歪斜，再用薑汁及舂爛葱頭灰麵米醋同煮成稀糊，然後落藥散攪勻成膏，乘其和煖之時敷之，然每日須敷藥三四次，而其布帶與夾板待敷藥三日後，方可解去夾板，解後，又須用跌打藥醋治之，乘藥醋和煖之時搽之，每日用手搽藥醋二三次，多搽患處，自然痊愈。

飛筋斷骨丸

金線蛤仔四十只又名土地蛤（用新瓦煆透存性）

馬蝗八條煆灰　蟑螂八十只煆灰　屈頭雞仔蛋十只（用新瓦煆透存性）

右生物四種煆透放置地面一宿，以去其火毒，然後取起，共研爲極細末，用黃蠟蜜糖爲丸，每重一錢五分，瓶貯待用，大人每服二丸，小兒每

服一丸，燒酒或滾水送服。

跌打藥醋

生地二錢　歸尾二錢　南星二錢　前胡二錢　甘菊二錢　薄荷二錢

桔梗二錢　梔子二錢　蔓荊子二錢　加皮二錢　地骨二錢　白芷二錢

川貝二錢　白芨二錢　碎補二錢　赤芍二錢　白礬二錢　草節二錢

白斂二錢　續斷二錢　防風二錢　川椒二錢　細辛二錢　荊芥二錢

花粉二錢　薑黃二錢　炙山甲二錢　澤蘭二錢　牛膝二錢　桂枝二錢

雞骨勒五錢生草藥　芙蓉根五錢生草藥　楓香根五錢生草藥

白紫蘇五錢生草藥　饅頭葉五錢生草藥

右生熟藥三十五味（如生草藥難尋不用亦得）用黑醋四斤同藥煎好，

如逢折骨及手足壞筋不能舒伸者，將此藥醋煎熱時常洗上用手將患處楂揢

更妙，與人駁骨，宜用此藥醋搽之。

第三章 刀傷療法內外備用諸方

刀傷止痛湯

勾籐二錢　蒼朮二錢　乳香一錢去油　沒藥一錢去油　白茯一錢

神麴一錢　正粒田七二錢半打　川白蠟三分另包研末沖服　陳皮五錢

右藥九味，用清水兩碗煎存八分。

刀傷跌打丸

乳香錢七去油　沒藥錢七去油　川烏錢七　草　烏錢七　羌活錢七

獨活錢七　粉草錢七　白芷錢七　炙山甲錢七　羌蠶錢七

乾漆錢七　　　過紅黃錢七　　山茨菇錢半　　　牙皂二錢

鬧楊花錢七生曬乾　　　蟬退四錢　　珠砂二錢半　　炙虎骨二錢半

糠青三錢去淨糖　　　枯岑三錢　　鐵錫粉五分（或用多少亦可）

全蠍三錢半（要成個的）　　　細辛三錢半　　　藤　黃五錢

麻黃二錢　　　歸尾一兩　　桃仁五錢埋丸先搥　　白　蠟五錢

麝香錢半　　　冰片錢半　　蜈蚣三錢去頭足要身青色的

右藥三十一味共研爲極細末，用紅花蘇木各五錢煎水和煉蜜爲丸，每重二錢，紗紙黃蠟封固，瓶貯待用，每服一丸，用燒酒開服，用童便開服更佳，傷重臨危之症，服此平安，或服一二丸亦可痊癒，如治破血將此丸用口咬爛敷傷口處，即能止血。

軍中金槍止血散

降香節一兩　白松香一兩　紅銅末一兩　五倍子五錢　淨沒藥五錢

陳血竭一錢

右藥六味共研為極細末，瓶貯待用，遇有破血即以此散帶血敷之立效。

刀傷洗傷口湯

黃柏　生地　甘草節　金銀花　防風　白芷　羌活

連翹　雄黃

右藥九味，同等份量，加生薑湯同煎水洗患處。

刀傷洗膿湯

柴胡　草節　生艾　金銀花

右藥四味，同等份量，共煎水乘藥湯和煖淋洗患處，又用豬蹄肉煲湯

去淨油，洗過患處，然後用刀傷生肌散摻之。

刀傷手足傷口發炎湯

青皮一錢　半夏一錢　大黃一錢　乳香一錢去油　沒藥一錢去油

連翹二錢　桂枝二錢　歸尾二錢　白芷二錢　銀花錢半

枳殼錢半　黃柏錢半　牛膝錢半　甘草錢半　黃羌錢半

赤芍錢半

右藥十六味，用水各碗半，同煎存一碗服。

刀傷傷口潰腫外洗湯

山甲　白芷　丁香　石脂　甘草節　川烏　銀花

五月艾生草藥　馬鞭草生草藥　駁骨丹生草藥　白紫蘇生草藥

火炭茂生草藥　饅頭葉生草藥

右生熟藥十三味，同等份量，共煲水洗患處。

刀傷傷口發炎散

大黃二錢　黃柏二錢　象膽一錢　川連一錢　薑黃二錢半

雄黃三錢　麝香二分　冰片二分

右藥八味，共研為極細末瓶貯待用，而臨用時以豬膽汁開搽患處。

刀傷生肌散

瑪瑙一錢　珊瑚一錢　正田七一錢　川白蠟一錢　丹頭一錢

黃丹一錢（飛淨炒）　正珍珠六分　正血珀八分　川連七分

正血竭七分　燕窩二錢　乳香五分

右藥十二味，共研為極細末，瓶貯待用，迨傷口洗淨後，即以此散摻

之，待其埋口結痂，若將此散做軟膏，則用鵁雞油，羊油，豬油，鬃油，塘鵝油，芝麻油，煎溶和藥散攪勻，便成軟膏。

五雷掌秘方

「仙學集錦」秘技，其重手法附有秘方，特於此公開之。

練重手拍打秘方

前虎掌一付　　黃荊子二錢　　血竭五分

生半夏三錢　　油松節五錢　　茜草根三錢　　石菖蒲二錢　　自然銅二錢

倉木耳二錢　　五加皮五錢　　核桃皮三錢　　沙木皮五錢　　杜仲二錢

川石斛三錢　　荊芥二錢　　川牛膝二錢　　白蚤子一錢　　大刀根五錢

青木香三錢　　鷹爪二付　　海桐皮二錢　　白鮮二錢　　防風二錢

乳香三錢（去油）　仙鶴草四錢　熟地二錢

川續斷二錢（去油）　老雅草六錢　桂枝尖五錢　沒藥二錢（去油）

紅花二錢　狼牙虎刺一錢　醋煨研末紫苑茸二錢

死兒穿二錢　千年健二錢　當歸身二錢　蛇膽一個　甘草二錢

右列三十八味藥，加白醋白鹽各十斤，煎一炷香，將藥渣傾出，搗爛後拌以鐵沙，數量與醋鹽相等，用厚布盛好，平鋪堅實木櫈上，晨昏用手拍打，一百日即可應用，拍打一年，大功已成，惟因防誤傷，可習左手為宜，切忌房事及慾念，練後須以外壯秘方洗之，以舒筋活血，增力壯勁。

外壯洗手秘方

川烏二錢　草烏二錢　乳香二錢　木瓜二錢　紅花二錢
沒藥二錢　靈仙二錢　當歸二錢　虎骨二錢　秦艽二錢

神麯二錢　牛膝二錢　申羌二錢　延胡索二錢　紫石英二錢

地荳一兩　落得打一兩

以上十七味藥，煎水洗手，練後須先以兩手互相摩擦然後再洗，功效

更著，並須於練功前服內壯藥，以期收內外並進之效。

內壯神效打虎丹秘方

鬚參一兩　鹿茸一兩　木瓜四兩　木香二兩　附子二兩

遠志二兩　硃砂四兩　牛膝四兩　白蒺藜四兩　肉蓯蓉四兩

巴戟四兩　川烏四兩　白茯苓四兩　杜仲四兩　天冬四兩

麥冬四兩　棗仁四兩　砂仁四兩　蛇床子四兩

以上十九味藥，共為細末，煉蜜為丸，每服一錢，黃酒送下，理門用

白水送下，服後練切，效驗愈速，惟出手擊人，勿使十成勁，一掌到處，

劈頂破胸，傷生害命，屬害之極也，切戒切戒。

大港趙氏重手方

趙××，忘其名，江蘇江陰縣大港鎮人。高曾某，饒於資，與江南大俠甘鳳池莫逆，故得傳其「重手」方。及××，家道式微，淪為鐵工。

「重手」者：沈著剛狠，摧堅破固，乃手上硬性功夫之一，其淵源似於少林。

趙氏世擅此藝，能舉掌斷牛脅，折馬脊，人無敢當其一擊者。

方　藥：

乳香　　生半夏　　柴胡　　草麻子　　牛膝　　自然銅　　車前草

槐花　　虎骨　　返魂草各二兩

覆盆子　麝香　金櫻子　巨藤子各一兩

白鳳仙二十棵　油松節十個　胡桃殼十五個　蜂巢五個

鷹爪一對　大苻葉廿四個　地骨皮　四紅草　青鹽

瓦花　石榴皮　松樹皮各八兩　螞蟻子五兩　栀子

白果包　過山龍　落得打　槐條　水紅草　大力根　五爪龍

八仙草　草烏　虎骨草　皮硝　川烏　歀冬花　沒藥

釣藤　五加皮各四兩　鬧楊花四兩五錢。

南星　山甲　葱子　斑蝥　麻黃　巴山虎

桂枝各三兩　菟絲子一兩五錢　梧桐花四錢　紅花六兩

右藥五十五味，用木瓜酒廿斤，原醋廿斤，葱薑三斤，鹽三斤，煮菱的水套洗之。

按：方中兼用草藥，蜀中購置較易。或原來之處方者。即四川人？否

則，藥既不知，安從而書之及練之哉，如還魂草一名還魂草，出茂州山中

；過山龍乃鑽地風之別稱，五爪龍者，五葉莓也；巴山虎，爬山虎也，蓉

渝市上，求取極便廉。惟大荇葉，四紅草，八仙草，虎骨草不知爲何物，

抑爲他藥之隱名，皆不可曉？今趙氏已物化，其子孫罕有治斯技者，無由

詢其究竟，殆將作廣陵散矣！亟表之於世，以供好此道者之參考。

其練功之次叙：一曰「挼」，以兩臂懸空極力挼之，不拘次數，痩羸

爲度。曰：「所以增長膀力也」

二曰「楞」。楞者，以掌側立，惹惹然擦於袋際。曰：「久之可使皮

膚膜開離也。」

三曰「打」。打者：用馬式劈拳爲之，不須過力曰：「久之可使拳掌

堅如鐵石也。」——其所爲方，不過如此，但苦人之無恆耳。另有拳脚十

餘手，所以輔掌功之未逮者，甚粗淺，不足學。

又有療損方四五，頗效驗，已於離亂中失之。

鐵砂掌方（其一）

川烏　草烏　南星　蛇床子　半夏　百部　紅花

川椒　狼毒　藜蘆　龍骨　透骨草　海浮石，地骨皮

紫花　地丁　木通　各一兩

青鹽四兩　硫黃二兩研末　花椒皮四兩　用醋三盆、水五盆

、煎至七盆、每日煲洗。

鐵砂掌方（其二）

以大布製一袋心，外以口袋布紉一袋套，袋套較袋心為大，略如枕頭

狀。納黑豆——關外產而細小堅密者良——令滿，縫實，加套於外，平置
櫈上，其高矮隨人，馬式拍打，先輕後重，以不痛爲度。俟兩掌打透，用
藥水熱洗，方如下：

透骨草　當歸尾　山甲珠　地骨皮　黃丹　　各三錢　荔枝草

骨碎補　伸筋草　丹皮　　各二錢　辰砂　赤芍　生地

防風　　滇三七　廣木香　紫荆皮　生軍各一錢　藏紅花五分

以瓦罐用河水煲濃，日一用之。畢，須煮滾，免致變壞。七日一換。
俟黑豆力打不疼，改換細砂，最後則用鐵砂。如此三年，兩拳勁韌，觸人
痛楚入骨，傷處黑黑，不類手打也。

藥丸煎洗法

（甲）藥丸製服法

（一）藥丸製法：用人參五錢　白朮八錢　黃芪八錢　甘草四錢

生地一兩　當歸八錢　川芎五錢　白芍四錢

茯苓八錢　蒺藜五錢　杜仲八錢　續斷八錢

右藥用酒炒枯研末，加蜜煉至成丸，如黑豆大，外用珠紅砂滾成紅色，貯藏於瓶內。

（二）藥丸服法：每日練功前一刻鐘，吞服藥丸十二粒，至二十四粒，滾水送下，行功時，內壯於藥力，外助於搓打，兩相應合，其功愈速，其效愈宏。

（乙）煎洗藥製法：

（一）用於外功搽敷法藥方稍同

乳香五錢　沒藥五錢　桑枝五錢　牛膝五錢　落得打五錢

艾葉三錢　伏龍肝一兩　木香三錢　滇三七三錢　五加皮五錢

血竭五錢

右藥用清水，盆煎沸後，加白醋一盆滲入藥內，再用韭菜根研汁一盆，和藥藏於罐內，勿使走氣。

（二）每日行功後，取藥汁半盆，對滾水一盆，用藥棉搽洗四肢，五峰用功之處，即活血行氣，消腫止痛也。

內壯丸藥（練功百訣練功與藥物合用）

地黃（無灰酒瓦器煮熟）　野蒺藜（炒去刺）　白茯苓（去皮）　甘草（蜜炙）　白芍藥（焙）　石硃（水飛）　以上各十分

人參（去蘆）　白朮（土炒）　金當歸（酒洗）　川芎（洗淨）

以上四味各二分，皆作極細末，煉蜜爲丸，每丸約重一錢，每服一丸，或湯或溫酒送下皆可。

又方

（一）野蒺藜（炒去刺）研細末蜜爲丸，每服一錢或二錢。

（二）白茯苓（去皮）研末蜜丸，或蜜湯調服，或切作塊，浸於蜜中，浸久愈佳，皆服一錢。

（三）辰硃砂，（水飛）每服三分，蜜水調服，凡服藥者皆忌食葱，以與蜜相反故也。

通靈丸方

深秋蟹取螯足完全殼硬壯健，每隻重四兩以外者，雌雄各八隻，以喬

麥麵二升四合，同蟹入石臼搗極爛，加黃酒為餅，文火焙乾研末

當歸身（酒淨） 川芎 白芍 生地黃（酒淨） 四味各四兩，共

為細末，合前件煉蜜為丸，如梧子大，每服六十四丸，黃酒送下。

練勁洗指方（練功百訣撬與拏方法合用）

練習指勁之初，功夫未至，每易使手指受傷，或因貪功過度，使指端腫脹。或因無意之間，別傷指骨，使節不能轉動。或受意外之震激，而傷及筋骨。凡此種種，皆足以使行功上發生絕大障礙，是在事前，不得不有相當之防範，而免除此種弊病。所謂防範未然者是也，然則防範之法惟何，舍藥物之外，更無他法矣，故將練勁時洗指之藥方錄後。以備學者之採用焉。

淮牛膝二兩　南星三兩　砂膏皮半斤　鈎籐四兩　虎骨二兩

生草烏四兩　　麻黃二兩　　柴胡三兩　　鷹爪一對　　川烏四兩

水仙花四兩　　瓦花四兩　　槐花四兩　　金櫻十二兩　白榴皮二兩

蔥子二兩　　　白鮮皮四兩　虎骨草四兩　鬧楊花四兩　落得打四兩

四紅草半斤　　欵冬花四兩　地骨皮四兩　穿山甲三兩　車前子三兩

象皮四兩　　　卑麻子二兩　沒藥二兩　　木瓜廿個

五龍草四兩　　馬鞭草二兩　自然銅二兩　蛇床子二兩　桂枝二兩

八仙草二兩　　過山龍三兩　還魂草三兩　油松節十個　白鳳仙廿一個

梧桐花四兩　　槐條三兩　　生半夏二兩　覆盆子二兩　核桃皮三兩

黃耆三兩　　　胡蜂窠一個　大浮萍廿四個

以上各藥，加陳醋二十斤，清水二十斤，共同煎濃，貯磁缸中，練功
時，先將指放入。浸一炊時許，取出擦熱。然後行功，功畢之後，再浸少
許時，取出擦熱，如此則手指不至有浮腫脫節之虞。

又方

黑知母一錢　元參一錢　白朮二錢　蜈蚣二條　紅娘子五錢

白信五錢　斑毛蟲三錢　側柏一兩　黃柏一錢　白鮮皮二錢

鐵砂四錢　陽起石一錢　北細辛二錢　砲砂五錢　乾薑一兩

防風二錢　荊芥二錢　指天椒四兩　小牙皂二錢　打屁蟲七個

石灰三錢　華水蟲八錢　紅花一錢　白蒺藜二錢　大歸尾二錢

金銀花二錢　小川連一錢

以上石灰鐵砂二味，須放在鍋內炒紅後加入，再用清水十斤，煎煮至極濃，去渣存汁，貯磁罐待用，洗指之法，與前方相同。

被拿輕傷洗浸藥方

凡被人擒拿，而落手過重者，除死穴以外，亦必不能立刻回復原狀，

因所拿之處，皆在骨節筋絡上用功夫也，此等所在被拿過重，勢必腫脹青紫，減少其活動之能力，亦非用藥物洗滌之，不易速愈，惟在骨節處，輕則骨挫離位，重則脫白而出，如遇此等情形，勢必先用手法，將骨安正之後，更用藥水洗之，方可見效，更有因被拿而傷及內部者，非用內服藥以托出之不可，茲將緊要應用方摘錄數則於後，以備此中人自醫醫人之用也。

荊芥二錢　　防風二錢　　透骨草五錢　　羌活一錢

芥梗二錢　　祁艾二錢　　川椒二錢　　赤芍五錢　　獨活二錢

一枝蒿五錢

凡遇被拿，或因其他跌打損傷，而皮膚發現青紫腫脹，隱隱痠痛者，則用以上各藥，煎濃湯趁熱浸洗之，每日洗三次，輕傷三日可癒，重傷九日可愈，而皮破血流者，忌用此方。

練掌行功藥方秘鈔

易筋經方（來章氏輯木刻本）——湯方

藥物：地骨皮　食鹽

製法：上述二味，等量用水煎湯。

用法：行功時，溫熱上藥湯，乘熱洗手，則氣血融和，皮膚舒暢。

易筋經附錄方（來章氏輯木刻本）——醋方

藥物：

川烏　草烏　南星　蛇床　半夏　百部

花椒　狼毒　透骨草　藜蘆　龍骨　蛤蜊

地骨皮　紫花　地丁　硫磺　以上各一兩

劉寄奴二兩　青鹽四兩

製法：上述十八味，用好醋五中大碗，水五中大碗，約熬至七碗爲度、借

— 270 —

用。

用法：行功時，將藥溫熱，乘熱洗浸，洗浸後將手捽乾行功，行功後，再洗浸。

行功一百天者，則此藥每三十三日換藥一次。

易筋經方「張大用輯本」──醋方

藥物：

象皮切片　　鯪魚甲酒炒　　半夏　　川烏頭

草烏頭俱用薑汁製　　全當歸　　瓦松皮　　硝蜀　　花椒

柏葉　　透骨　　紫花　　地丁　　食鹽以上各三兩

鷹爪一對敲碎

製法：以上十五味，共入一甕，陳醋七斤河水八斤浸之。

用法：行功時，量取沖滾湯內，盪洗手掌。

— 271 —

韓慶堂方（醋方）

藥方：

川烏　草烏　生南星　蛇床子　半夏　地骨皮　花椒

力蘆　百步草　海浮石　狼毒　透骨草　柴胡　龍骨

龍爪（即高粱之糞根）　木通　虎爪（扒山虎）　紫苑

地丁　硫礦　青鹽

製法：以上各一兩　鵰爪（一雙敲碎）有無俱可

上述二十二味　用米醋三斤　水三斤　合而煎煮。

用法：在行功前後，溫熱洗浸手掌，多洗無礙。

陳鳳山方（湯方）

藥物：當歸　紅花　劉寄奴　川續斷　樟木　香附　乳香

- 272 -

沒藥　以上各兩半

伸筋草　五加皮　艾葉　以上各三兩

桂枝一兩　生葱十枝

製法：上述十三味，用清水五大碗，煎濃去渣待用。

用法：行功前後，先將藥微溫，即將手部浸入，待其熱度不能耐時、乃取出，用軟布擦乾，再待手部之熱度回復原狀，即可行功，行功之後再如法浸洗。

打穿頭殼骨仙方

川芎　石羔　防風　松節　羌活各一錢　荊芥　細辛

白芷　生地各二錢

淨水煎沖酒服。

跌打內托散血方

法夏　防風　白茯　連召　銀花　川貝各二錢　乳香

沒藥各去油　黃芩　花粉各一錢　甘草六分

淨水煎服酒引服。

跌打傷上部

歸尾二錢　赤芍　生地各八分　丹皮六分　紅花一錢　蘇木一錢

羌活　甘草　玄參各五分　防風四分　乙金八分　木香末三分

生薑三片

淨水碗半煎七分，加童便一盅服。

跌打傷中部

歸尾　紅花　蘇木各一錢　赤芍　生地　羌活各八分

乳香　沒藥各一錢去油　甘草　川朴各五分　桃仁七分

丹皮六分　防風　枳殼各四分

淨水一碗煎至七分，加童便一盅引服。

跌打傷下部

歸尾　紅花　蘇木各一錢　生地　赤芍　乳香

沒藥各八分　甘草　防風各五分　羌活　桃仁各七分　木通八分

丹皮六分　木香四分　生薑三片　年久加乙金六分

淨水一碗煎七分，加童便一盅空心服。

接骨方

五加皮　五焙子各四兩　雄雞仔一只約重四五兩將雞劏淨不可下冷水去腸足

其藥搥爛酒炒，加灰麵酒餅合炒敷患處，對時必要除去，過時恐骨突出，

倘一服不愈，再加一二服必愈。

跌打還魂丸

螞蟥　地龍　土鼈各一兩酒洗　沙羌　黃羌　田七各六錢

祈艾生一兩乾六錢　石蘭七錢　柴胡　白麻各三錢燒灰

紅花　歸尾　然銅　白芷　生南星各四錢　血竭　川烏

靈芝　加皮　蓁芃　碎補　赤芍　乙金　枝子各五錢

首烏一兩半製　乳香　沒藥各去油　香信各五錢無枳梗尖頭

川斷八錢

白背木耳五錢　熊膽一個（無），蛇膽沙生膽可代用

名異四錢　桃仁四錢　生軍六錢

，酒開食重者加童便，開丸損傷者口嚼爛敷之，引加甘草五分。

共為細末，灰麵半斤，雙料酒煲熟為丸，每個重一錢六分，硃砂為衣

（頭）加川芎　　白芷各一錢

（腰）加杜仲　　牛膝各一錢

（肚）加木香二付　甘草一錢

（腦）加玄胡　　陳皮各一錢

（眼）加谷精　　木賊各一錢

（心）加沈香　箱子各一錢

（耳）加白芍　荆子各一錢

（背）加狗脊　雙寄各一錢

（膀胱）加木通　宅舍各錢半

（手）加防風　羌活各一錢

（腳）加牛膝　防已　木瓜各一錢

（大便不通）加大王　朴硝各一錢

（小便不通）加車前　木通各一錢

右脇加陳皮香附各一錢

左脇加白芍木瓜

（孕婦）加川斷二錢半　砂仁錢半成粒　阿膠錢半　益母艾錢半

生地一錢　歸身三錢

淨水煎好藥水開丸服。

跌打內外備用經驗實效藥方

（一）澄傷散方：

大黃八兩　三菱三兩　莪木三兩　續斷二兩　蘇木二兩

歸尾二兩　赤芍二兩　乳香五錢　沒藥五錢　蒲王一兩

正梅片五錢　羗王一兩　大芙蓉葉二兩

（如無，可用綠豆粉二兩代之）若能加錦乍勒四兩更佳，不用亦可。

分研細末，和勻，密氣瓶貯備用。此方如欲內服，可不要大芙蓉葉及梅片

二味。亦可煉蜜爲大丸，每重二錢，各日：「跌打澄傷丸」

主治：一切跌打瘀傷腫痛，脫髎，折骨，扭傷筋急，不能伸屈，凡一切跌打大小各症均神效，用時忌用酒，宜用熱水調如軟膏狀，熱敷患處，乾則再易，如屬折骨或脫骱，應用手術扶正，加上夾板，如法夾縛，每日換藥一次，至愈爲度。

（二）正骨紫金丹

丁香一兩　　木香一兩　　血竭一兩　　兒茶一兩　　蓮肉二錢

熟大王一兩　　西紅花五錢　　白芍二錢　　丹皮五錢　　歸頭二兩

茯苓二兩　　甘草二錢

研極細末，煉蜜爲丸，每服三錢，溫水送下。此乃醫宗金鑑名方，經實驗，能治跌打撲墜，閃跌損傷，一切瘀血凝滯疼痛，外敷內服，均有奇

效，且藥味和平而易得，誠一切跌打丸之主方焉。

主治：一切跌打損傷，或內部積瘀，內服外敷，均有良效。

（三）松節油乳：

正松節油兩半　　桃膠五錢　　糖漿一兩　　桂枝油五滴

製法先將桃膠加水一兩，隔水燉熔後，置於缽內，徐徐加滴松節油，隨滴隨研磨之，研成濃厚乳白色之混合液，又徐徐加入糖漿及桂皮油，隨加隨拌，又加水研成十兩，即成乳劑，用瓶收貯，用時搖勻。

主治：取擦皮膚上，徐徐搓揉之，能舒筋活絡，去瘀生新。

（四）礬丹止血散：

白礬一兩　　黃丹一兩　　爐甘石二兩水飛

共研極細末（用乳缽研至無聲）用時，洗淨傷口拭乾摻上。

主治：一切破口損傷，流血不止，先用手術，壓住血管通路，使限制出血，然後用肥皂水洗淨傷口，拭乾之，摻止血散，嚴密包紮，自然止血，亦不虞發炎也，白凡，應火煆成枯凡用為合。

（五）排膿生肌散：

輕粉五錢　爐甘石五錢　雄黃二錢　辰砂二錢　密陀僧三錢

共研極細末，用乳缽研至無聲。

主治：一切因傷，感染化膿毒菌，致傷口潰爛流膿，先用稀白凡水，洗淨傷口，或用肥皂洗之亦可，拭乾後，摻止此散，功能防腐消炎，拔毒生肌，每日如法清潔傷口，摻上藥散，至愈為度。

（六）生肌白藥膏：

芝麻油二兩　　蜜蠟一兩

共同微火溶化，攪拌至冷，備用，此為製造其他一切藥膏之膏基也，另用；輕粉五錢。正白鉛粉，一兩。熟松香，三錢。樟腦，二錢。上四味研末，愈幼愈妙，取藥粉一份，膏基二份，先將膏基微火溶化，加入藥粉攪拌至冷，凝固即成。

主治：凡一切損傷，傷口潰爛流膿者，先用肥皂洗淨傷口，拭乾，敷此藥膏。

（七）石灰止血散：

熟石灰一斤，清水漂淨，滑石四兩。研極細末，摻傷口上。

主治：立能止血，殺菌防腐，可免傷口潰爛，惟大出血者，必先用手術，壓住血路，使暫時止血，然後摻上上方有效。

（八）活絡酒：

五加皮二兩　歸頭二兩　牛膝二兩　石菖蒲一兩　黃精二兩

蒼朮一兩　地骨二兩　砂仁一兩　生薑一兩

各味切碎，入布袋中，浸上好米酒五斤，七日即可飲，孕婦忌用牛膝。

主治：壯筋骨，治痿痺，補虛損，去瘀生新，凡跌打愈後無力者飲之最宜，運動之後飲之，可防停瘀，且能助長氣力，每日隨量飲之，能行氣活血，舒筋活絡。

（九）虎骨酒：

虎脛骨一斤炙黃打碎　白芍四兩　防風四兩　知母二兩。

浸酒五斤，十日即可飲。

主治：手足無力，風濕骨節痛，常飲壯筋骨，通和血脈。

（十）袪風去濕酒：

紫蘇一兩　陳皮一兩　香附一兩　川芎一兩　羌活

蒼朮　麻王各五錢。浸酒二斤，三日即可飲。

主治：風濕遍身骨節疼痛，陰雨即發者，每日隨量飲之，可祛風去濕。

枳實

（十一）外用去瘀酒：

大王六兩　丹皮四兩　黃松節三兩　赤芍三兩。

浸酒三斤，十日後濾去渣，樽貯備用。

主治：一切跌打瘀腫疼痛，扭傷筋肉，運動過度而四肢倦痛等，用此酒外搓痛處，搓揉按摩，能舒筋去瘀，消腫止痛。注意，此酒忌內服，外用時燉熱之更妙。

（十二）還魂通關散：

蟾酥一錢炒黃　牙皂五錢　細辛二錢　梅片一錢　麝香五分

研極細末，用密氣瓶貯備用。

主治：一切跌打昏迷不省人事，切勿灌服任何藥物，恐防灌入肺中，則窒息而死也，急用紙作管將散少許，吹入兩鼻孔中，得嚏即甦醒還魂，隨即按症治之。注意，忌食。

（十三）小柴胡湯：

柴胡四錢　黃芩四錢　法夏三錢　生薑四片　大棗四枚

炙草三錢　人參二錢

水二碗半，煎取八分溫服。

主治：治一切跌打損傷，傷後發爲往來寒熱，甚至胸脇滿痛，腋下起核者，加減用法如下：

本方加　川芎　歸頭　山枝　丹皮各三錢

各加味小柴胡湯，治一切跌打損傷，胸脇脹痛，口苦咽乾，寒熱往來，通常不用人參代以黨參三錢，若渴者，加天花粉六錢。眩暈及痛甚者，加龍牙，天麻，竹王各三錢。嘔吐甚者，加法夏五錢。若數日不大便，胸脇苦滿不安者，加兒子大王三錢後下。

（十四）側柏葉湯：

－ 286 －

側柏葉三錢　乾薑二錢　艾葉三錢　阿膠炒珠五錢

主治：專治一切吐血及鼻血不止，不論新舊患，均有奇效。

水碗半煎取八分溫服。

（十五）芎歸膠艾湯：

川芎三錢　歸頭三錢　白芍三錢　熟地一兩　阿膠三錢炒珠

艾葉三錢　炙草二錢

水二碗半煎八分溫服。

主治：一切跌打損傷，流血過多，或吐血過多，或婦人經血不止，頓成急性貧血，頭眩眼花，或婦人妊娠，跌仆胎動，經漏不止，急宜連服此方，至愈為度。「千金方」云，大膠艾湯，（即本方加乾薑三錢），治絕傷，（即流血過多）或跌打傷五臟，微有唾血，甚者吐血，及金瘡傷經者，（經即動脈血管）又「方角口訣」云，此方為止

內臟出血之主方，故不獨用於婦人崩漏，「千金」「外台」，用治妊娠跌打傷胎，有奇效，「千金」之芎藭歸膠湯，川芎，歸頭，熟地，白芍，阿膠，「局方」之四物湯（川芎，歸頭，白芍，熟地）皆脫胎於本方，惟本方有阿膠濟血，艾葉調經，甘草和中，故有此妙效也。作者按：川芎當歸，皆治血之藥，當歸能促進血球之養化作用，川芎能強壯行血之神經，故二味合用，能生新血去瘀血，「仲景」方中，如本方及當歸散，當歸芍藥湯等，皆治妊娠及諸血之病，後世四物湯，亦以芎歸為主，雖或譏為板滯不靈，然亦不失為婦科及血症之主藥，此皆芎歸合用之妙，而脫胎於本方者也，後世名醫，用四物湯，加減藥味，隨意虛實寒熱，無不得其效者，可知非獨婦科有效也。

（十六）黃土湯：

竈中黃土八錢

炙草　熟地黃　白朮　炮附子　阿膠炒珠　黃芩各三錢

以水兩碗先煮灶中黃土，入諸藥，煎八分，溫服。

主治：一切跌打損傷，大便下血不止，急服此方止之有效。作者按：灶心黃土，藥名（伏龍肝）爲鎮靜止血藥，地黃，能去瘀生新，有止血去瘀補益之功，阿膠，最能止血，三味乃方中之主藥，用附子者，當大量出血之後，必有失神面白肢冷脈微細之候，迨屬虛寒之症也，故用附子以防其虛脫，用白朮者，促進腸管消化吸收，以攝取營養也，用黃芩者，減低腸部之充血，使血易止也，如無虛寒症狀者，可不用附子，本方用以治婦人血崩亦有效。

（十七）健步虎潛丸：

龜板五錢　黃柏三錢　知母三錢　熟地一兩　牛膝三錢

鎖陽三錢　歸頭三錢　白芍三錢　陳皮一錢　虎脛骨一兩

炙黃打碎

水三碗，先煮虎骨一二沸，入諸藥，煎八分溫服，如製丸，將各味分量加十倍，研細末，用豬脊髓三條，和白蜜共搗勻，爲小丸，如豆大，服三錢，日三服。

主治：專治下肢折傷，愈後無力，或體弱腳軟，不能步履，服此丸一月有奇效。

（十八）喝起丸：

葫蘆巴三錢　　破故子三兩　　川草薢三錢　　杜仲一兩　　小茴一錢

胡桃肉七枚

主治：陰囊受傷，日久不消，睪丸備有大小，時時上下，時發時止，或小

腸氣痛，痛引腰剌，或體弱腰剌等，此方有奇效。

水二碗煎八分溫服。研末爲丸，日服三次，每次三錢亦可。

（十九）補骨脂丸：

補骨脂四兩微妙香　　菟絲子四兩酒潤透蒸　　胡桃肉一兩滴珠　　乳香二錢半

沒藥二錢半　　　　　沈香二錢半

各味分研細末，煉蜜爲丸，如梧子大，此服二三十丸，淡鹽湯送下，

早晚服一次，三月見奇效。

主治：睪丸受傷，日久痿縮，漸成九醜之症，陽事不舉，懦弱無能，并治

－ 291 －

老人或體弱者之性機能衰退，夜多益汗，房事過度，九醜陽痿等症，此方壯筋骨，益陽氣，功效奇妙。傳此方乃唐宣宗時，張壽太尉，任知廣州，得於南人，有詩云：三年時節向邊隅，人信方知藥力殊，奪得春光來在手，青娥休笑白鬚髭。作者按，九醜症，是性之神經衰弱也，並非不治之症，故與天閹者不同，所謂九醜者，其名如下：痿而不振，振而不興，興而不強，強而不感，感而不舉，舉而不堅，堅而不久，久而無精，精而無子，是謂九醜，宜服此丸。

（二十）小陷胸湯：

川連三錢　法夏五錢　天花粉六錢

水一碗半煎取八分，溫服，數服即愈。

主治：誤傷中脫，時時胃痛，吞酸作嘔者，并治年久胃痛者，亦甚效。

（二十一）枳實薤白桂枝湯：

枳實四錢　厚朴四錢　薤白六錢　桂枝二錢　天花粉一兩

主治：勞力過度，胸中醫痛，痛微胸背者，服方數日即愈。

水二碗半，先煮枳實厚朴，入諸藥，煎取八分溫服。

打虎壯元丹方

人參一兩　鹿茸一對　硃砂　牛膝　木瓜　白蒺藜　肉蓯蓉

巴戟　川烏　白茯苓　杜仲　麥冬　棗仁　天冬　遠志八兩

砂仁　蛇床子各四兩　木香二兩　附子三兩

共為細末，煉蜜為丸，或黃酒，或鹽湯送下一錢。

又　方

硃砂　當歸各一兩　白蒺藜　陳皮各四兩　甘草三錢　人參

肉桂各五錢　白朮一兩炒　良薑四錢滾水泡去皮（夏）用一錢

大附子一錢　連翹二錢　遂仁少許

（夏）加茯苓二錢　上行加川芎一錢　中行加杜仲一錢　手行加玉桂一錢

腿行加牛膝一錢　腳行加防杞一錢　紫蘇（夏）加一錢（冬）加一兩

共爲細末，煉蜜爲丸，每服一錢，白水送下。

大力丸方

蒺藜炒半斤　當歸酒炒　牛膝酒炒　枸杞　魚膠　續斷

補骨脂鹽水炒　菟絲餅各四兩　螃蟹炒黃半斤　虎頭四兩酥炙要前腿骨

共爲細末，煉蜜爲丸，每服三錢，黃酒送下。

內服跌打止痛消腫方

當歸　防風　甘草　獨活各錢半　紅花　北芪　生用赤芍各二錢

乳香　沒藥各一錢　桂枝　柴胡　川芎各五分

酒水各半同煎服。

外敷立刻止痛消腫神效方

歸尾　紅花　防風　獨活各錢半　薄荷一錢　古月五分

先將藥切細，用好酒浸過為度，以瓦缽載之，用慢火煮至初滾，即去火少傾，將患處浸之，或取藥渣，率其患處，如藥氣既凍者，又再用微火煮熱，再浸多次立效。

跌 打 傷 科 大 全

合 撰 者／甘春霄　王瑞昭

發 行 人／丁迺庶

出 版 者／五洲出版社

總 經 銷／五洲出版有限公司

地　　　址／台北市懷寧街 86 號 1F

電　　　話／(02)2331-9630・2389-2014

傳　　　眞／(02)2371-1345

郵撥帳號／0002538-7 號

登 記 證／局版台業字第 0939 號

出版日期／2001 年 10 月

定　　　價／280 元

ISBN：957-601-158-2

書　號：Q　171

國家圖書館出版品預行編目資料

跌打傷科大全　／　甘春霄、王瑞昭合撰，——初版，
——臺北市　：　五洲，1998〔民87〕
面　；　公分
ISBN 957-601-158-2（平裝）

1.分科（中醫）

413.49　　　　　　　　　　　　　　　　87005713